The dolomites observed and returned to their deepest essence, with their silence and their strength. These solitary places where man is little in the presence of majesty, where one becomes vulnerable even with a simple storm, where one can reach the highest point and touch the divinity.

It does not matter how each of us can choose to get to the top, the book tells with images of a relationship without anxiety to necessarily have to conquer something, because the mountain is already in itself a cure and the amazement you always feel in front of these stupendous monuments of stone, they make understand the importance of the path.

With the patience of long stalking the artist has managed to give us the right light, this undisputed protagonist, that shines through and accompanies us in these pages, reinforcing every single detail.

<div align="right">Manuel Malò</div>

Le dolomiti osservate e restituite nella loro più profonda essenza, con il loro silenzio e la loro forza. Questi luoghi solitari dove l'uomo è poca cosa innanzi alla maestosità, dove si diventa vulnerabili anche con un semplice temporale, dove si può arrivare al punto più alto e sfiorare la divinità.

Non ha importanza in che modo ciascuno di noi possa scegliere di arrivare alla cima, il libro racconta con le immagini di un rapporto senza ansie di dover necessariamente conquistare qualcosa, perchè la montagna è già di per se una cura e lo stupore che sempre si prova di fronte a questi stupendi monumenti di pietra, fanno capire l'importanza del cammino.

Con la pazienza di lunghi appostamenti l'artista è riuscito a regalarci la giusta luce, questa protagonista incontrastata, che traspare e ci accompagna in queste pagine, rafforzando ogni singolo dettaglio.

Manuel Malò

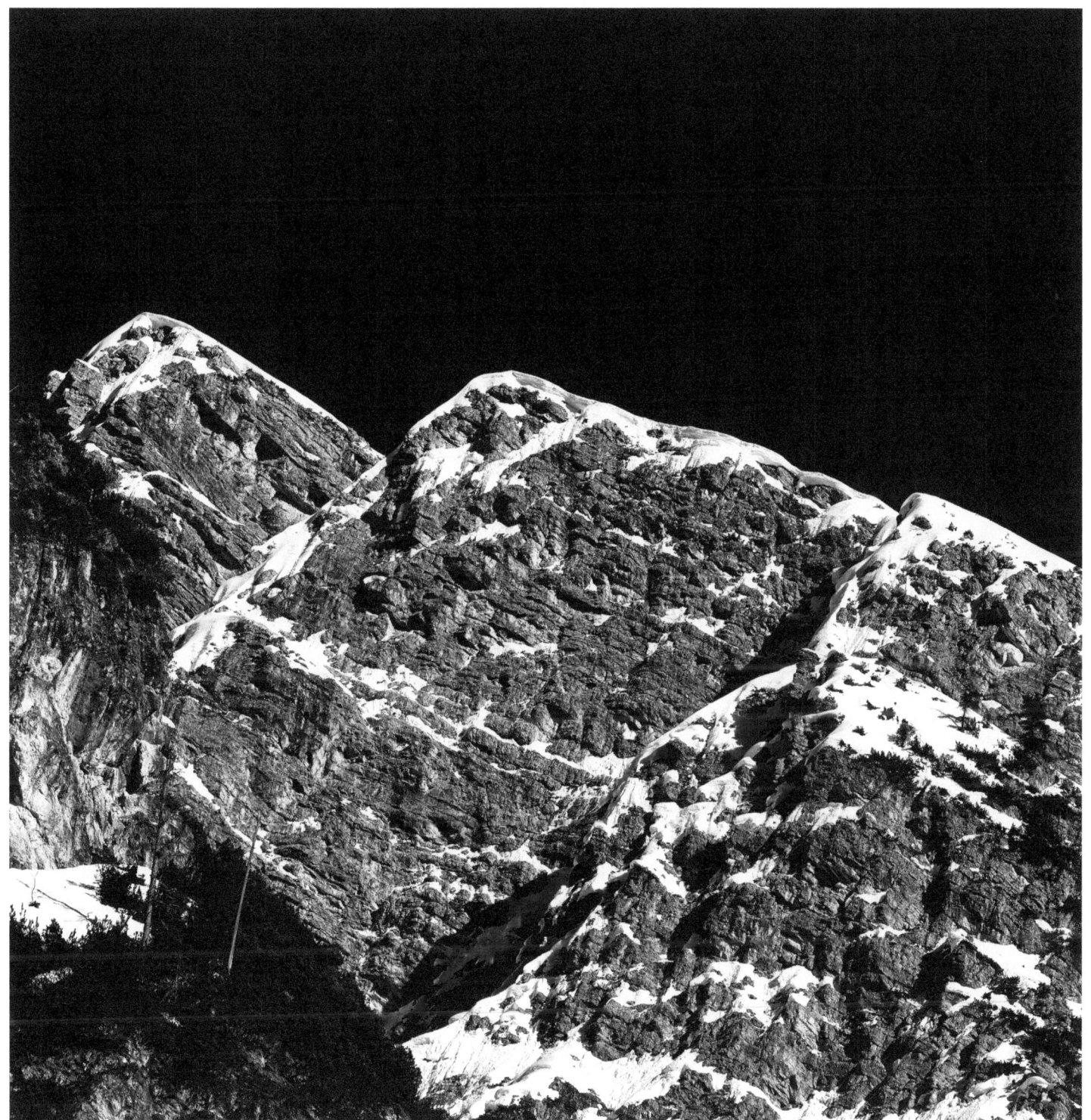

12 Apostoli

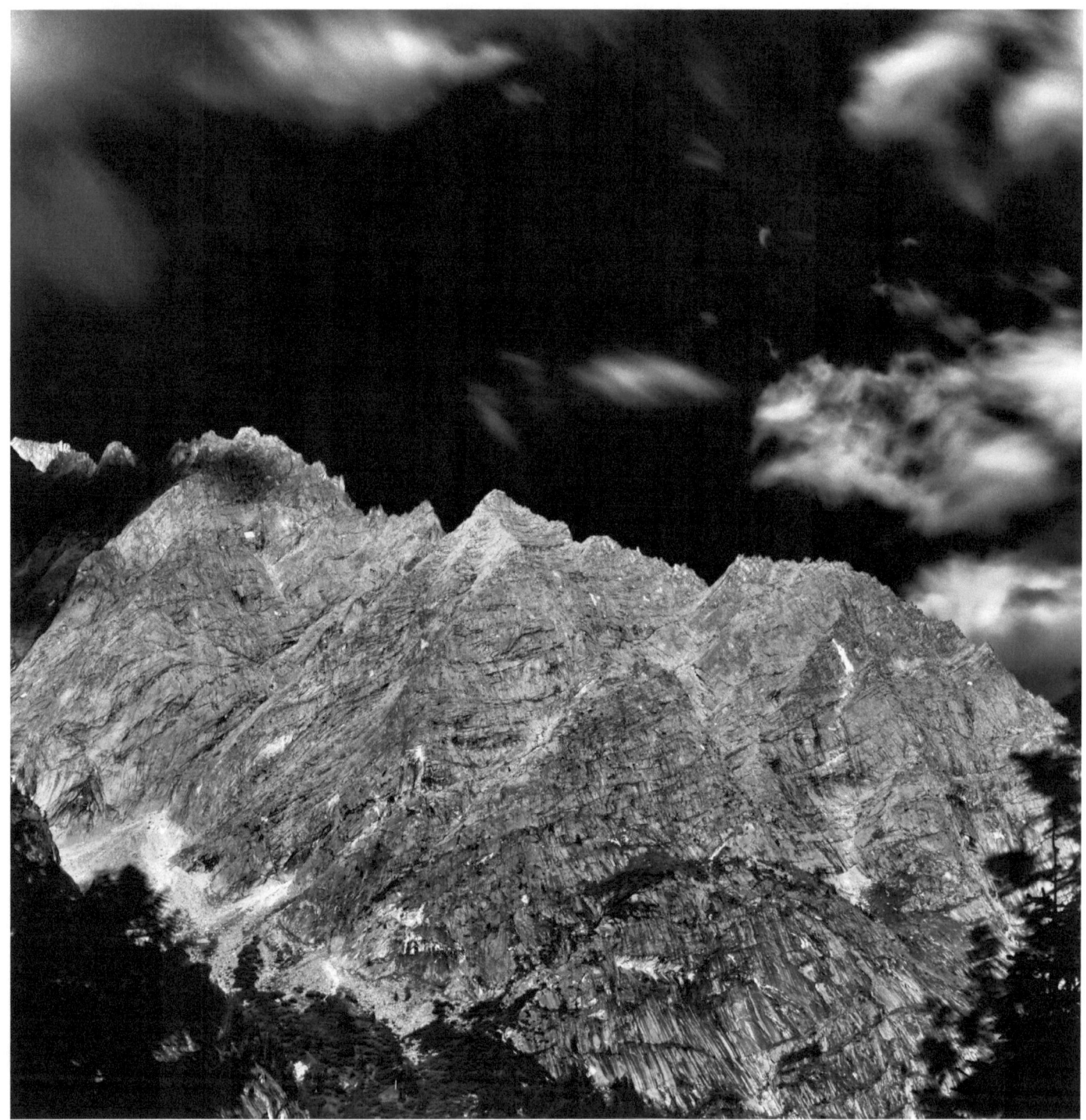

Adamello

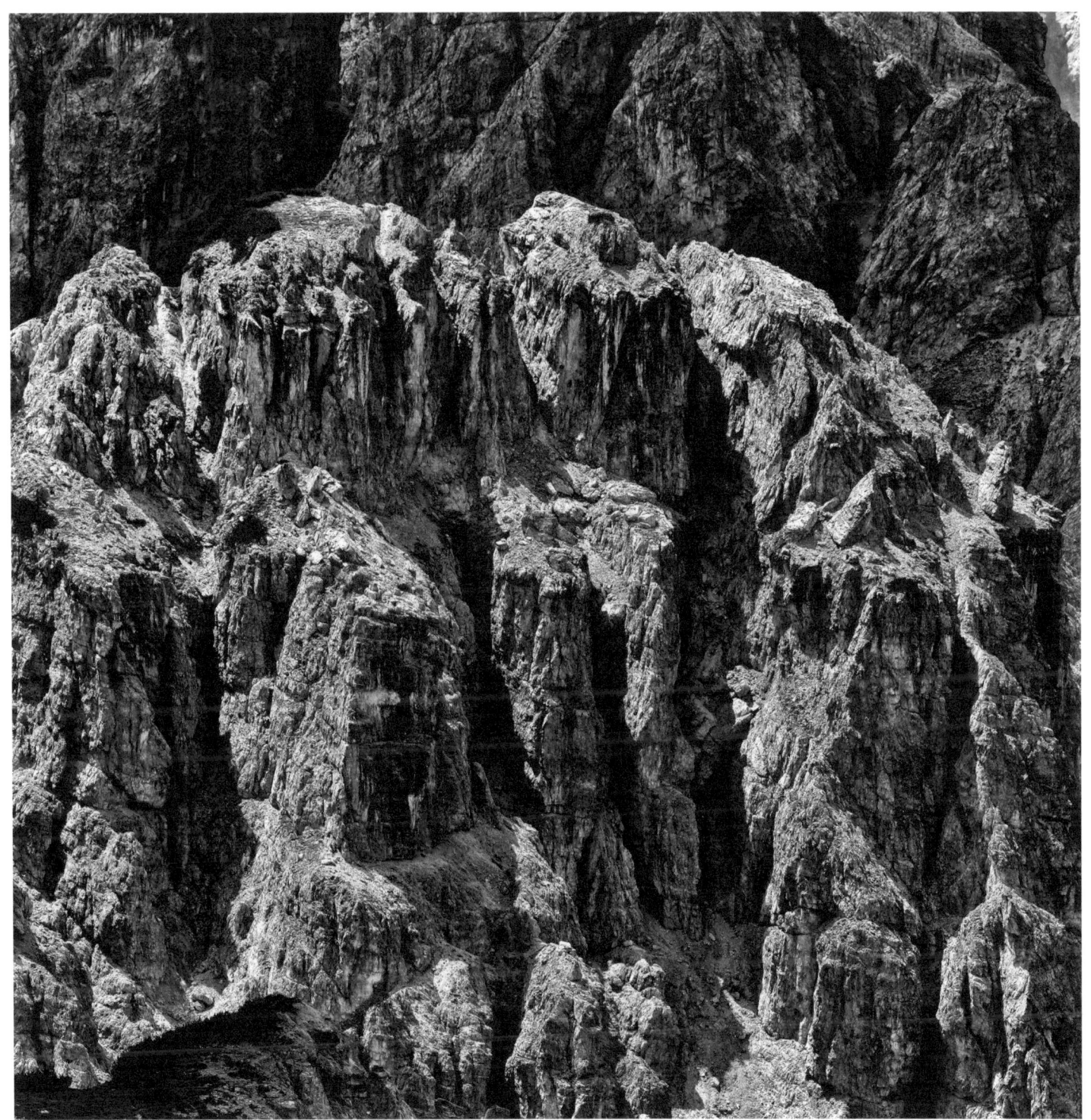

Cadini di Misurina

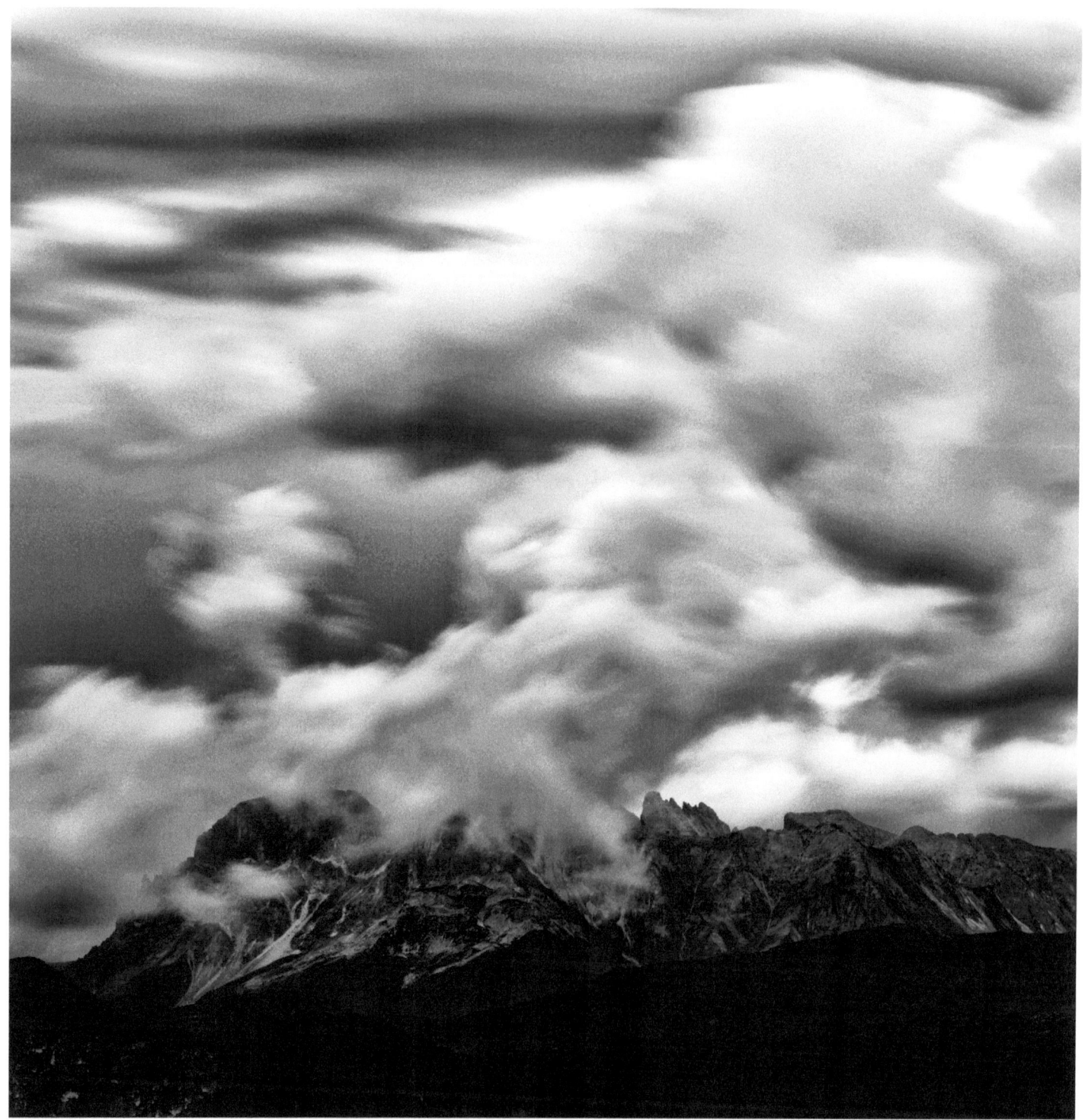
Cermis

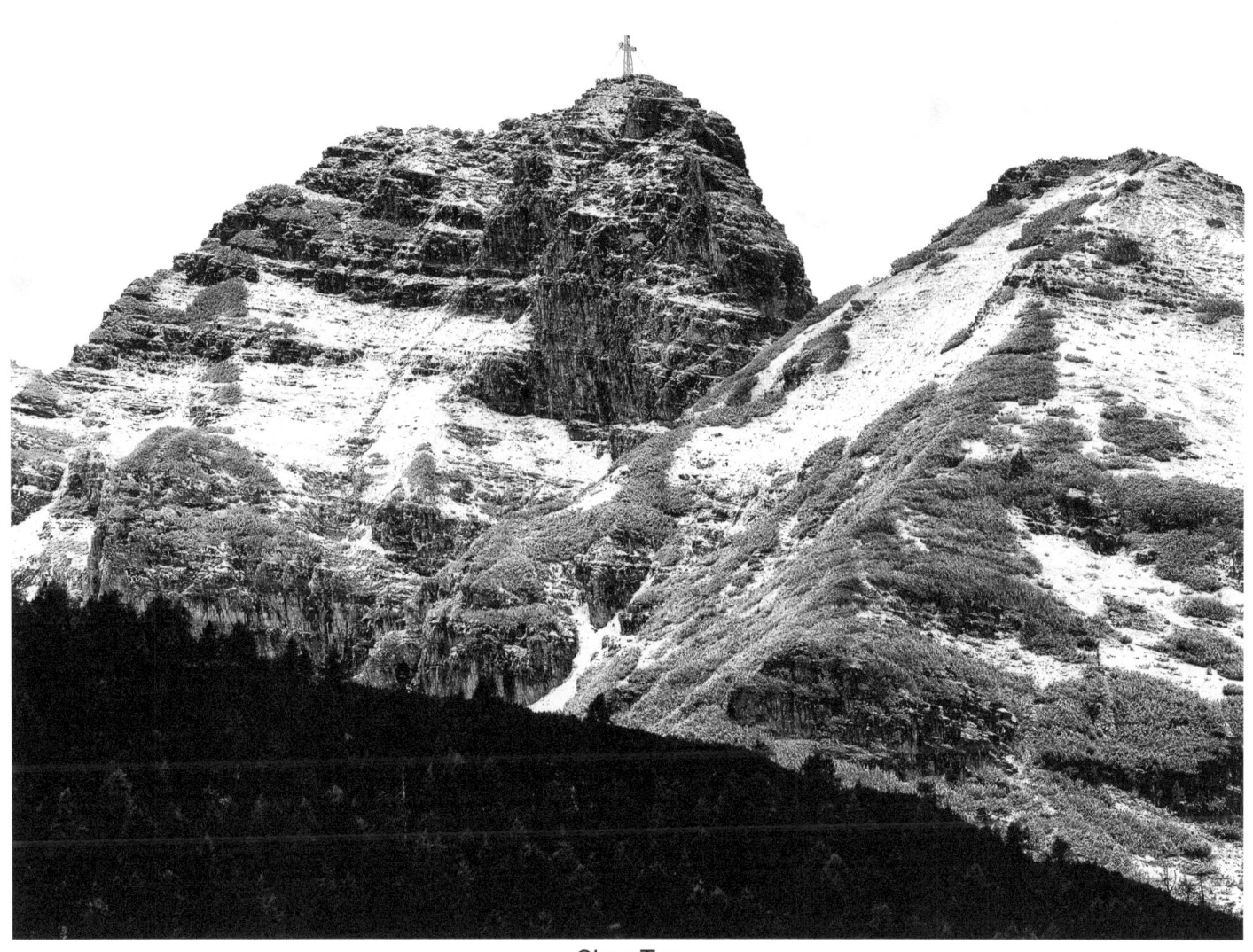
Cima Tosa

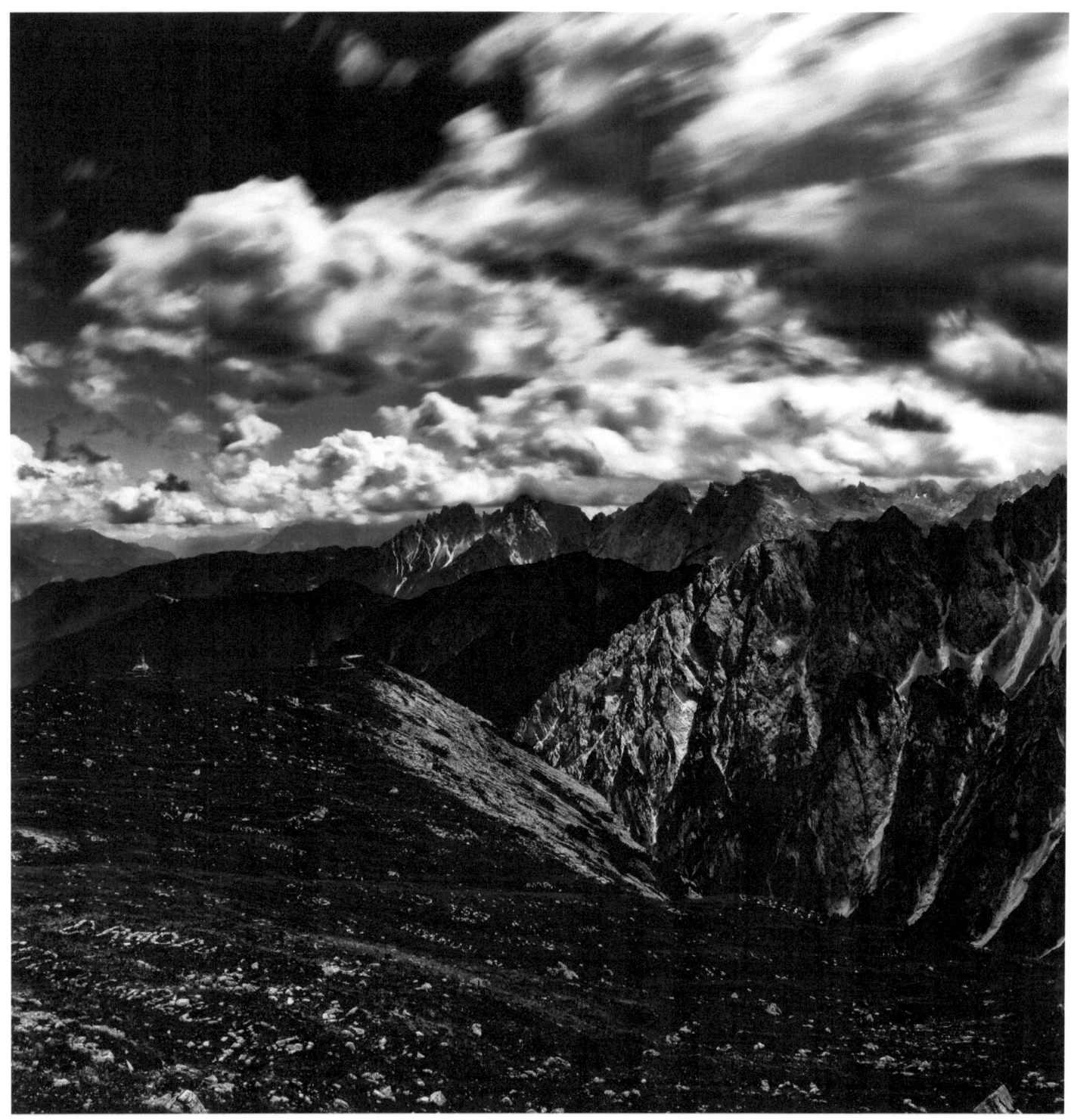
Cimon del Froppa

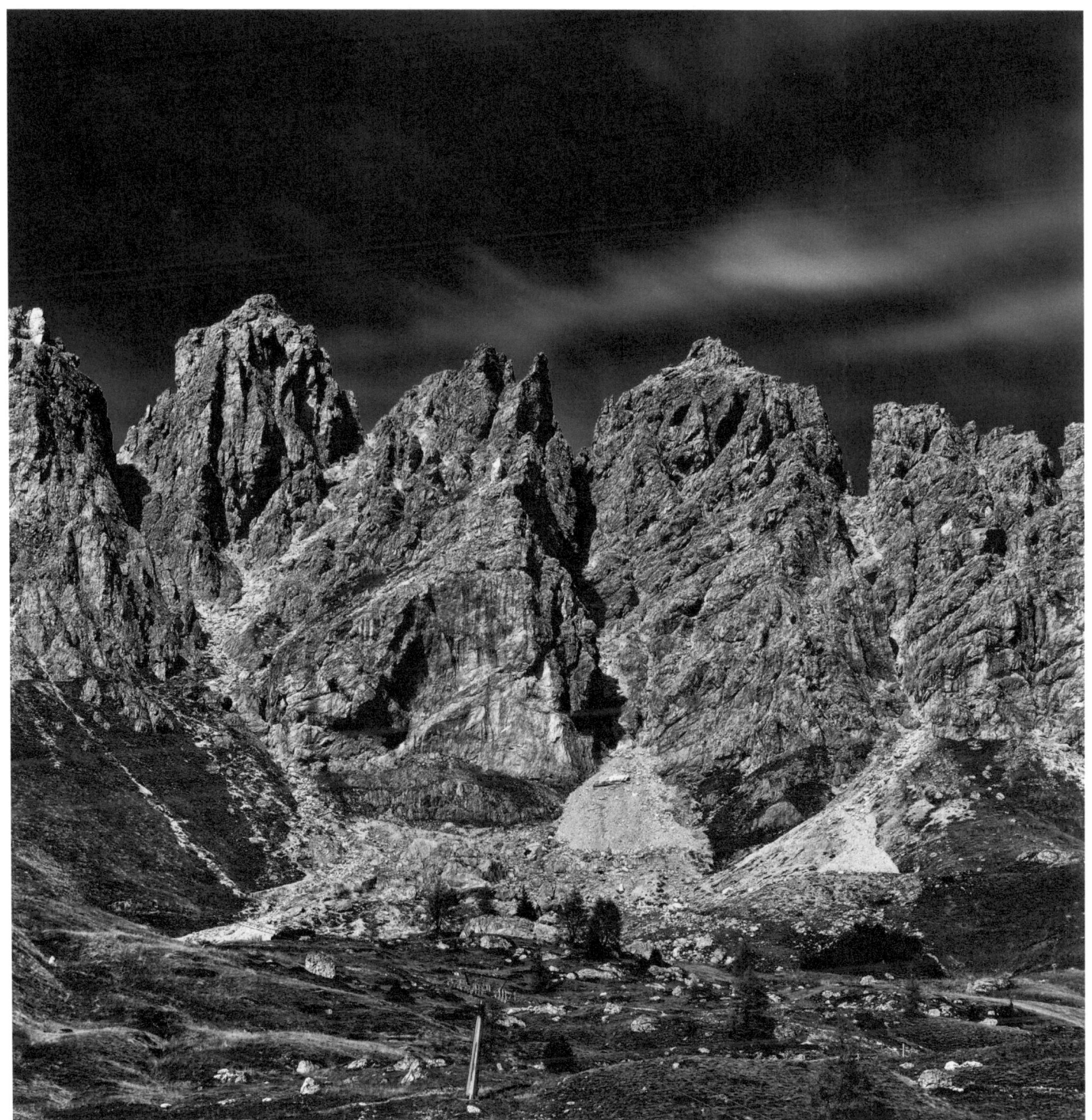
Cirspitzen

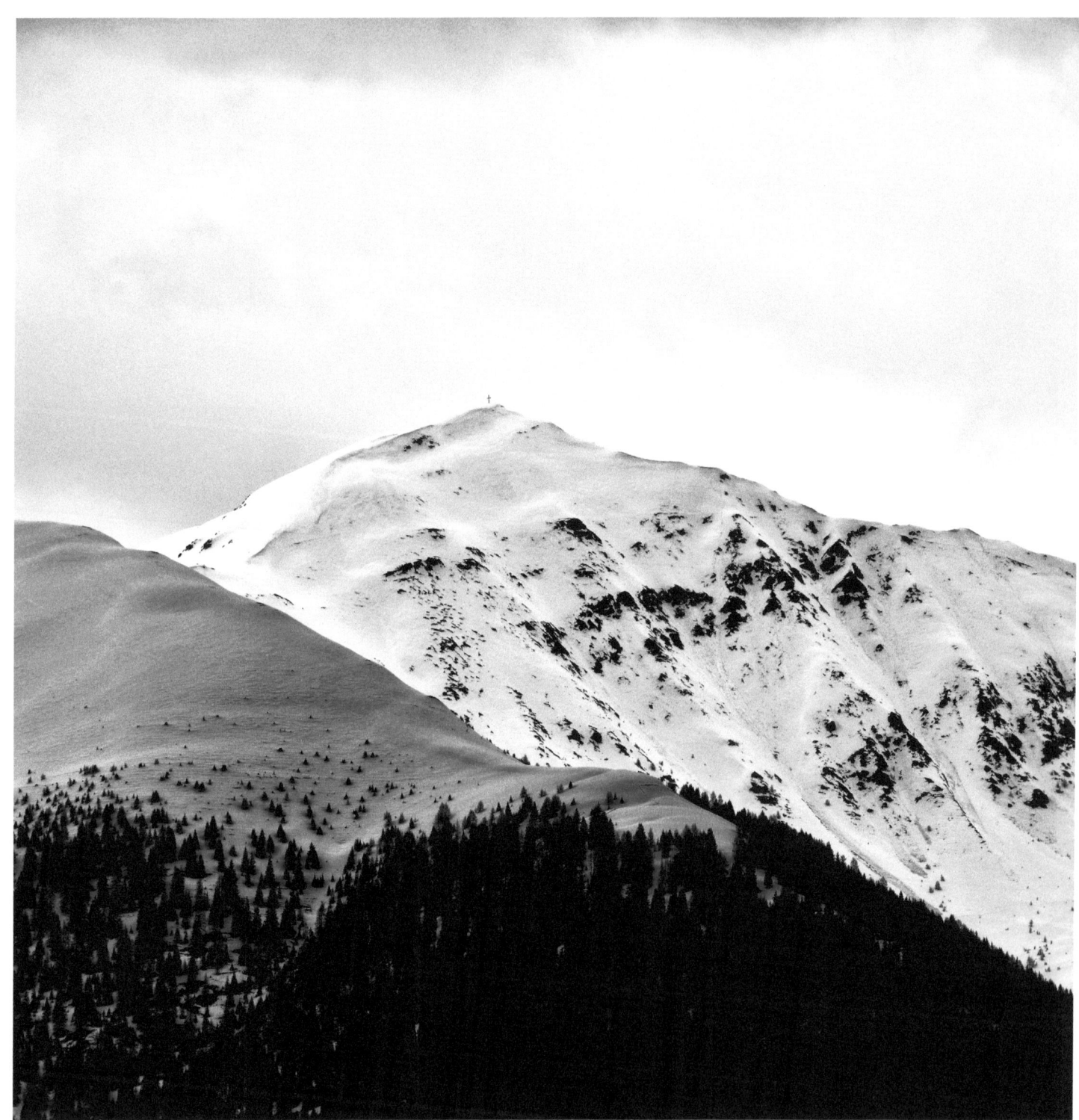

Corno di Fana

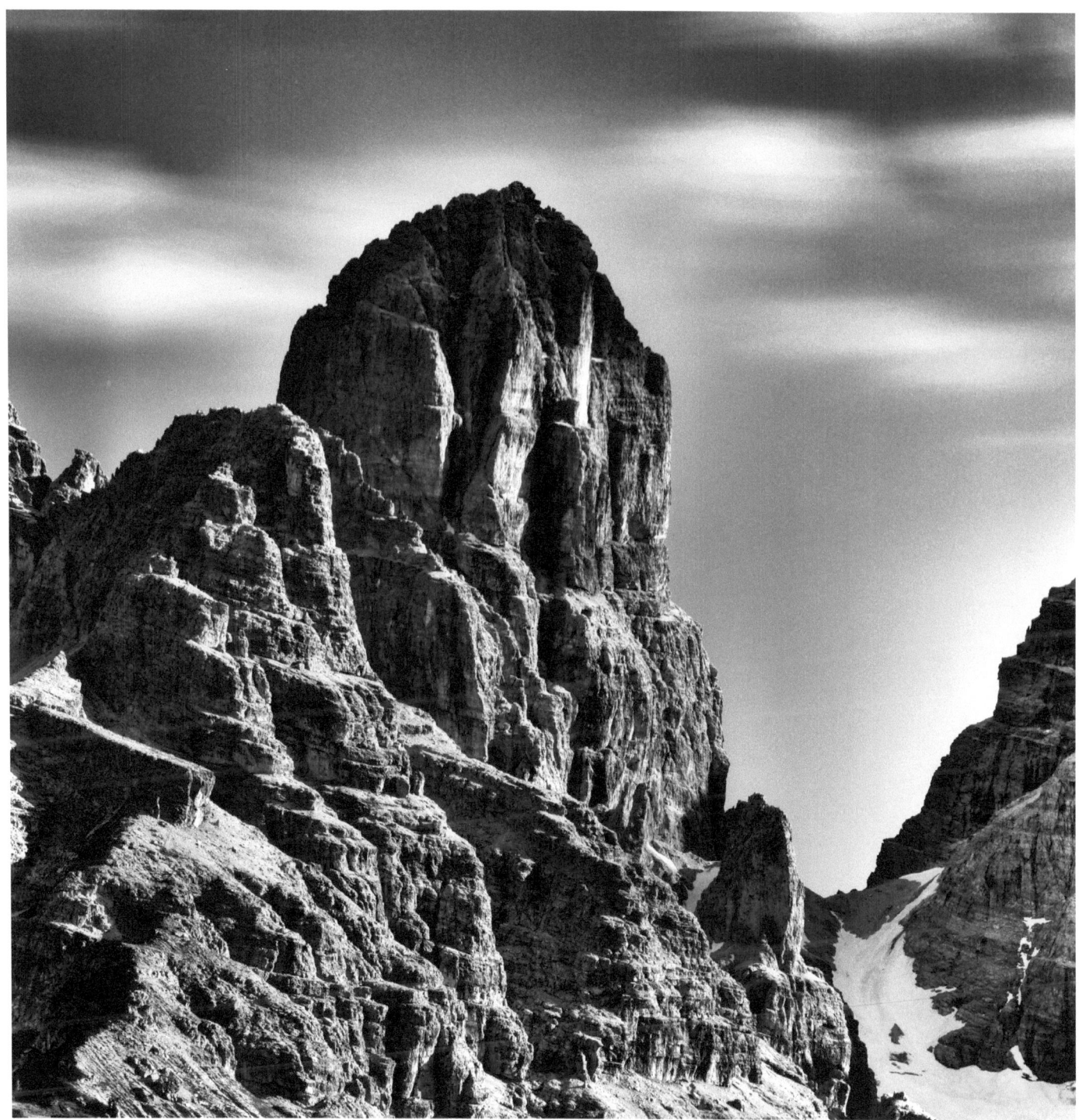
Cristallo

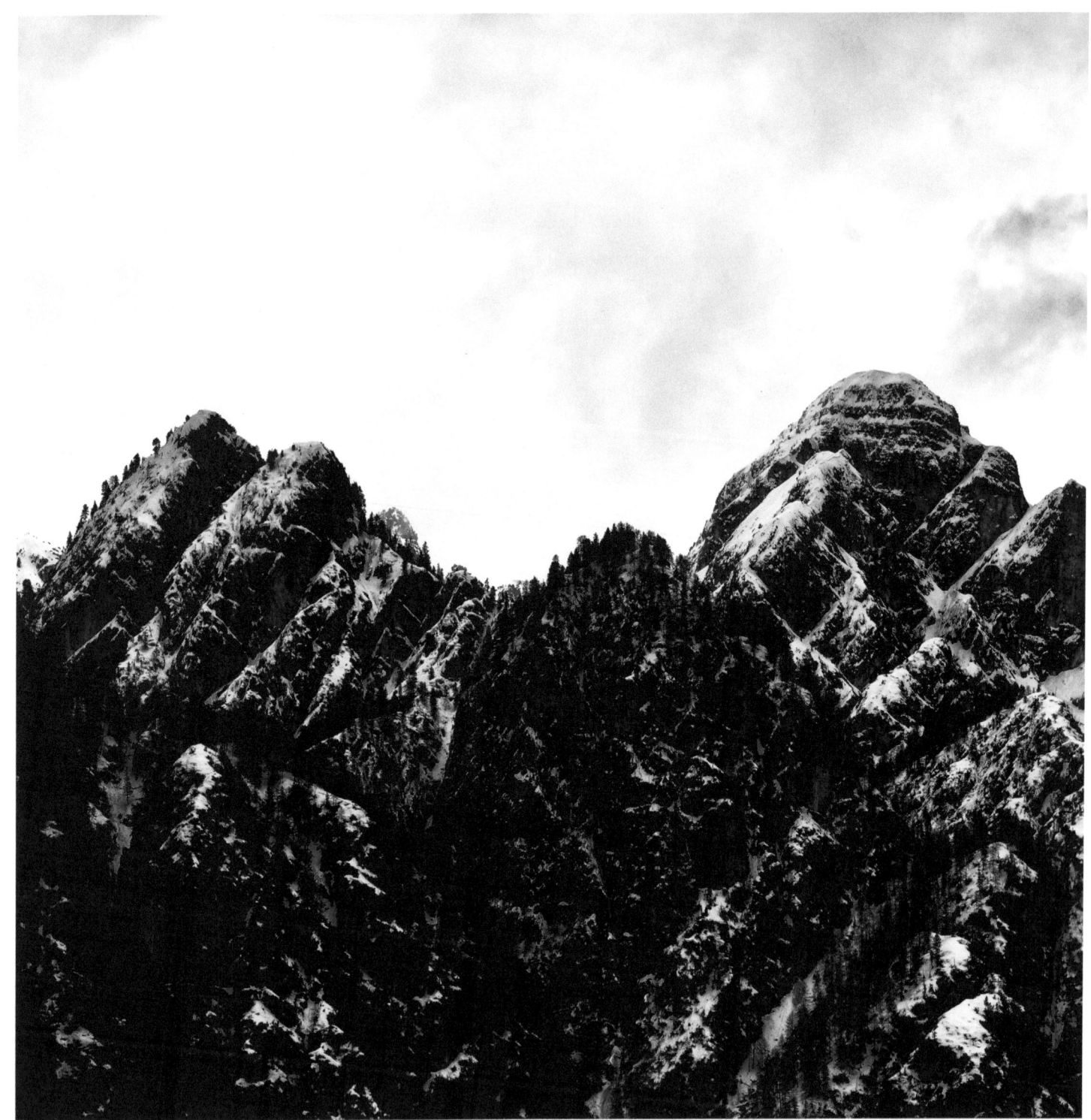

Croda Bagnata

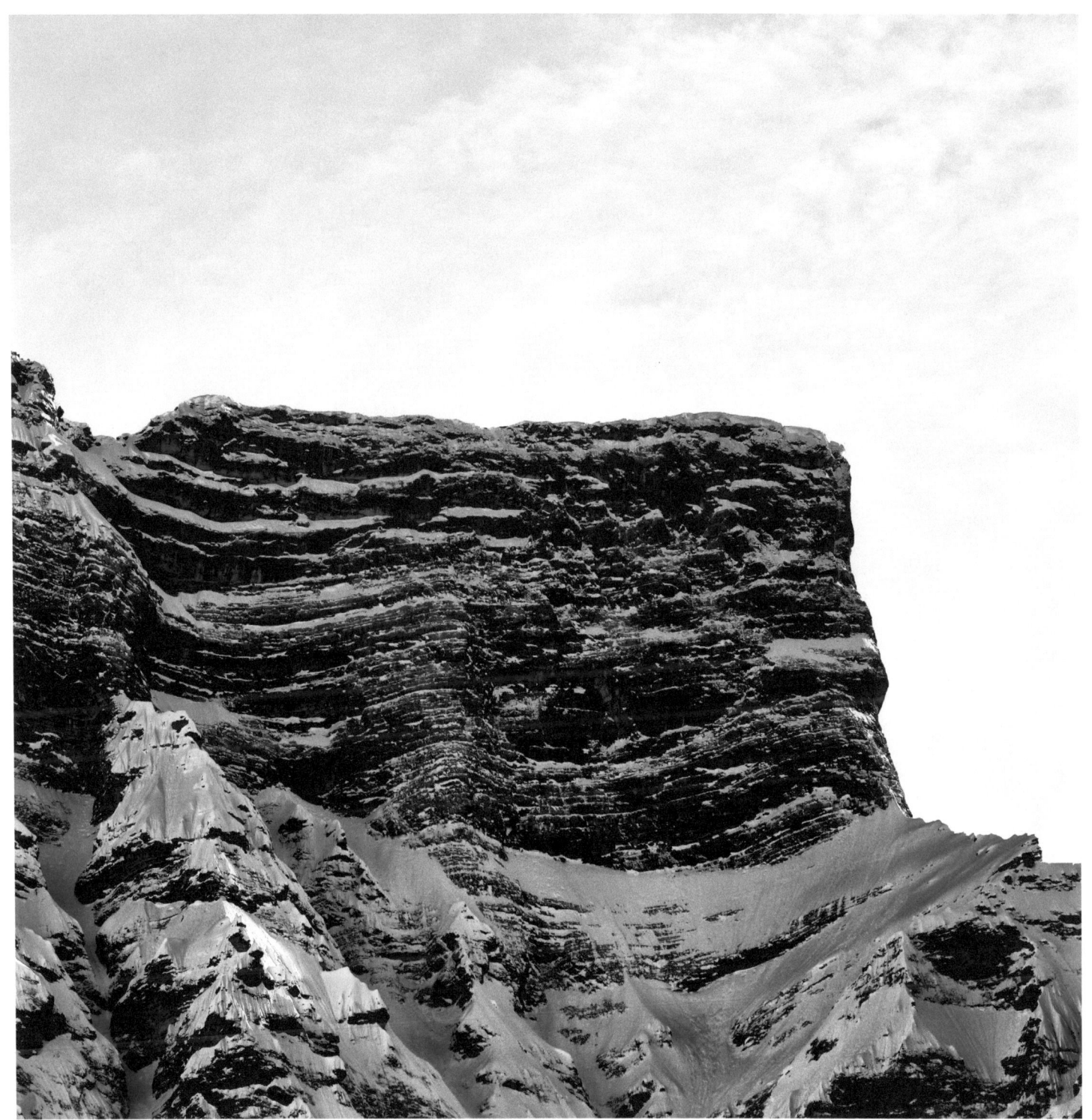
Croda del Becco

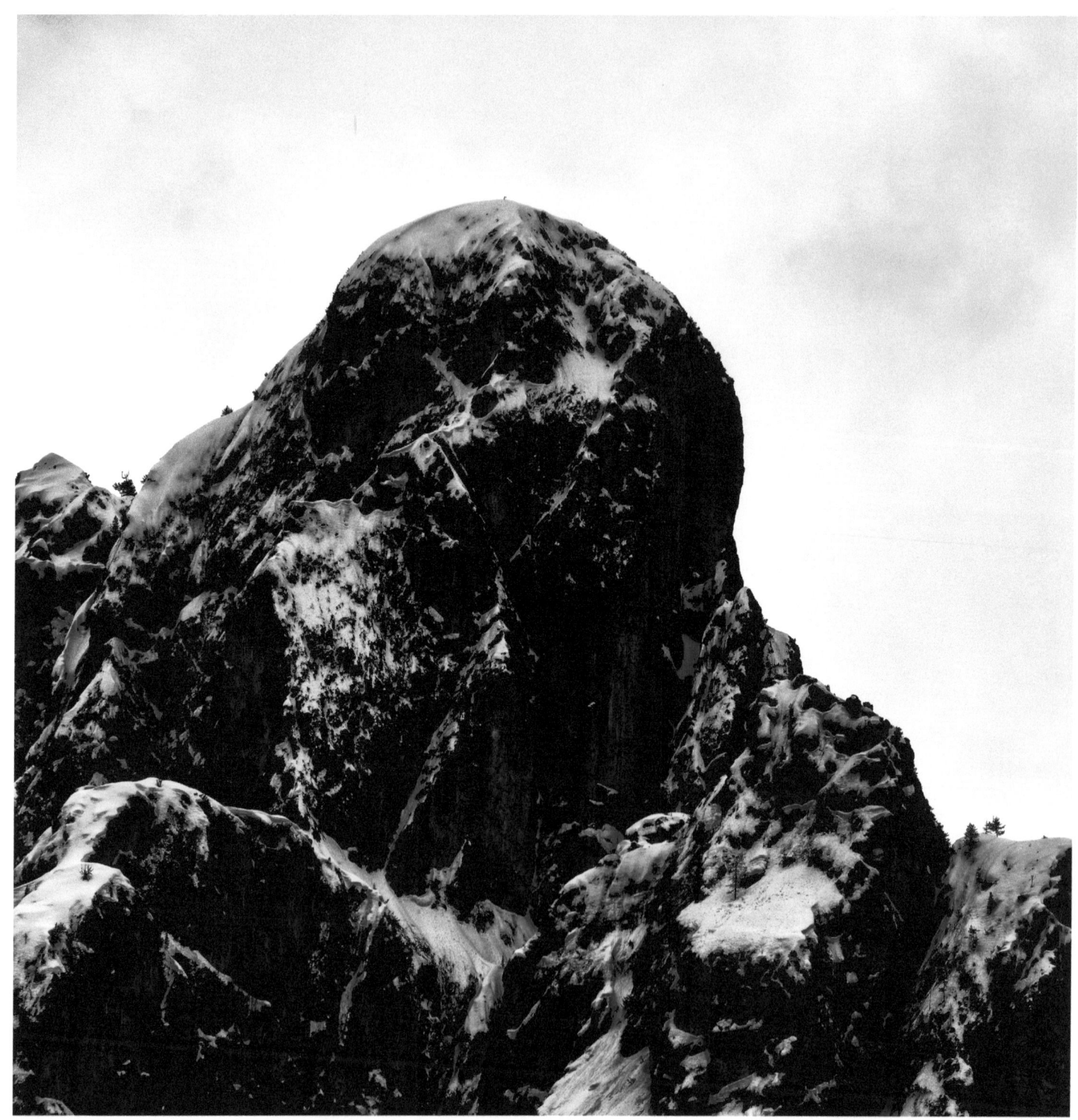

Dosso Piano

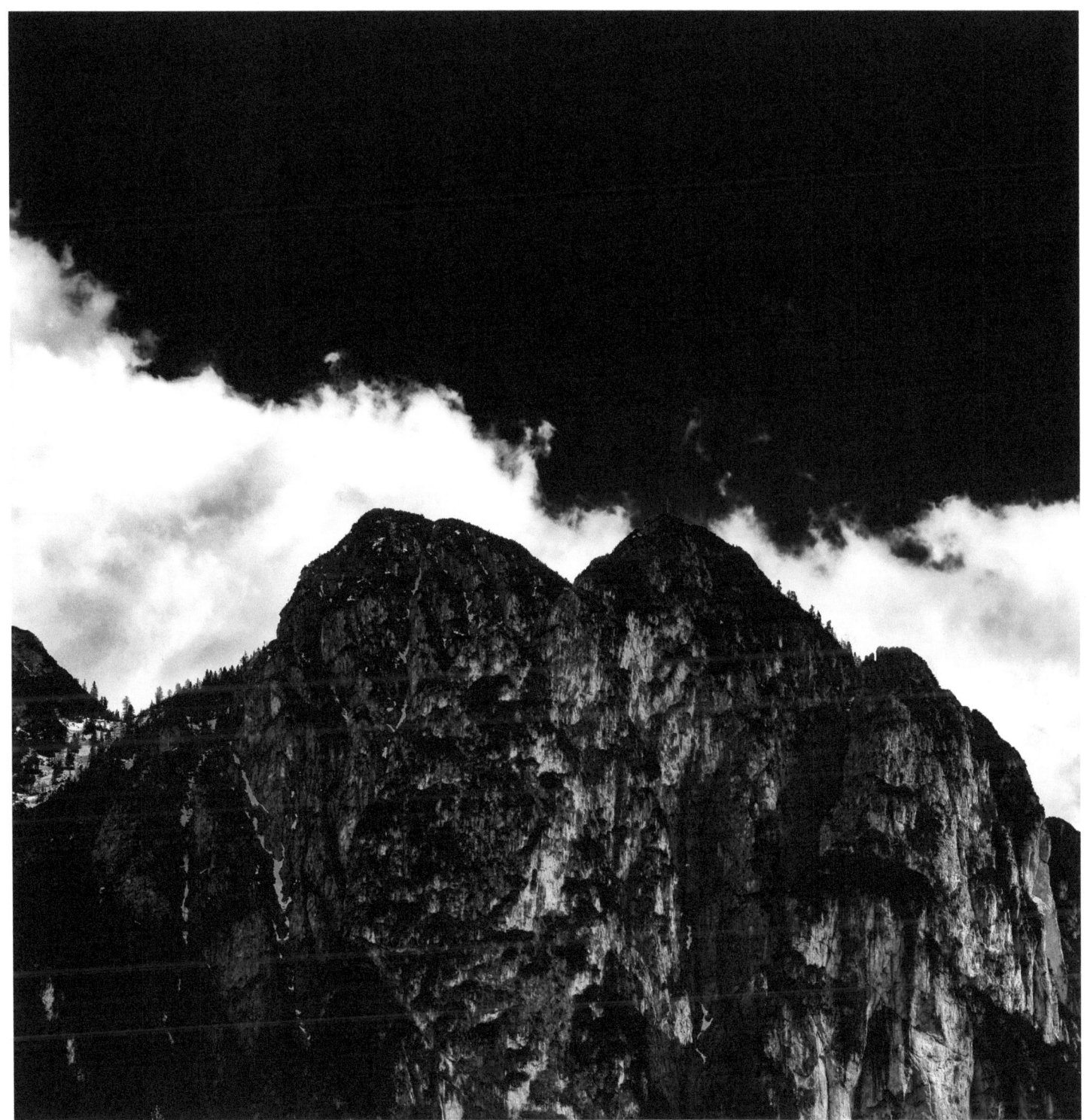

Gabel Mull

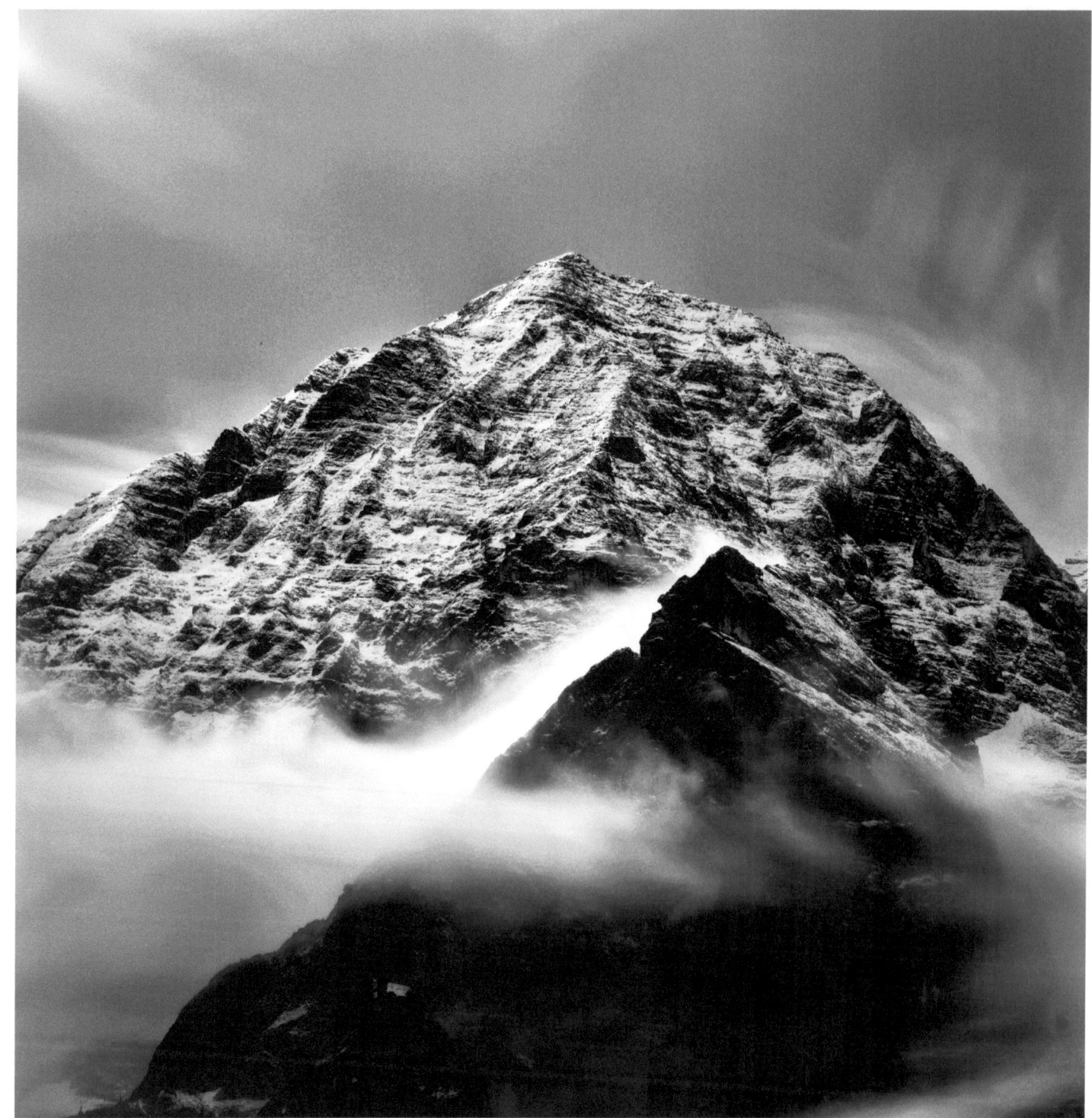
Grostè

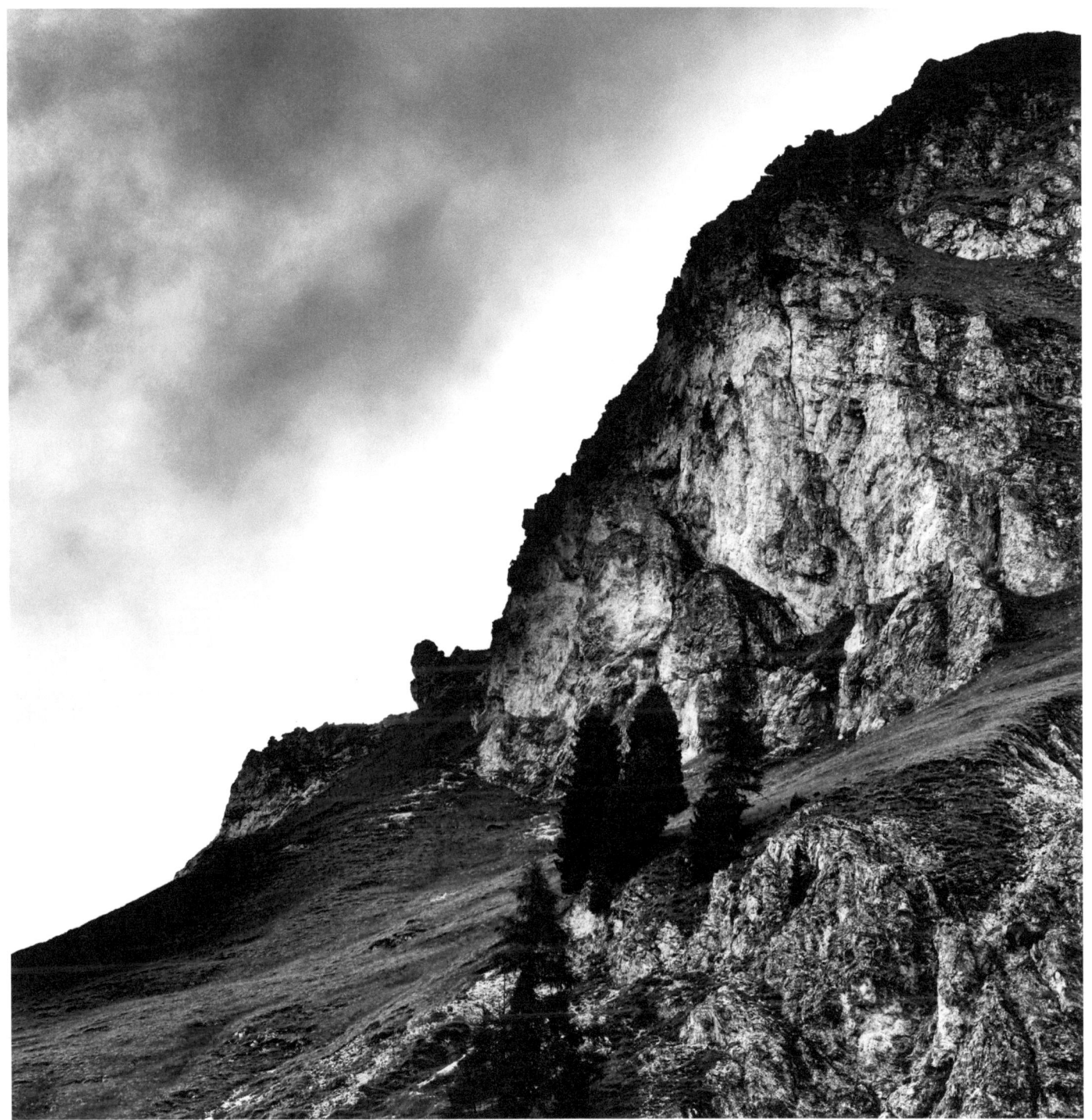
Marmolada

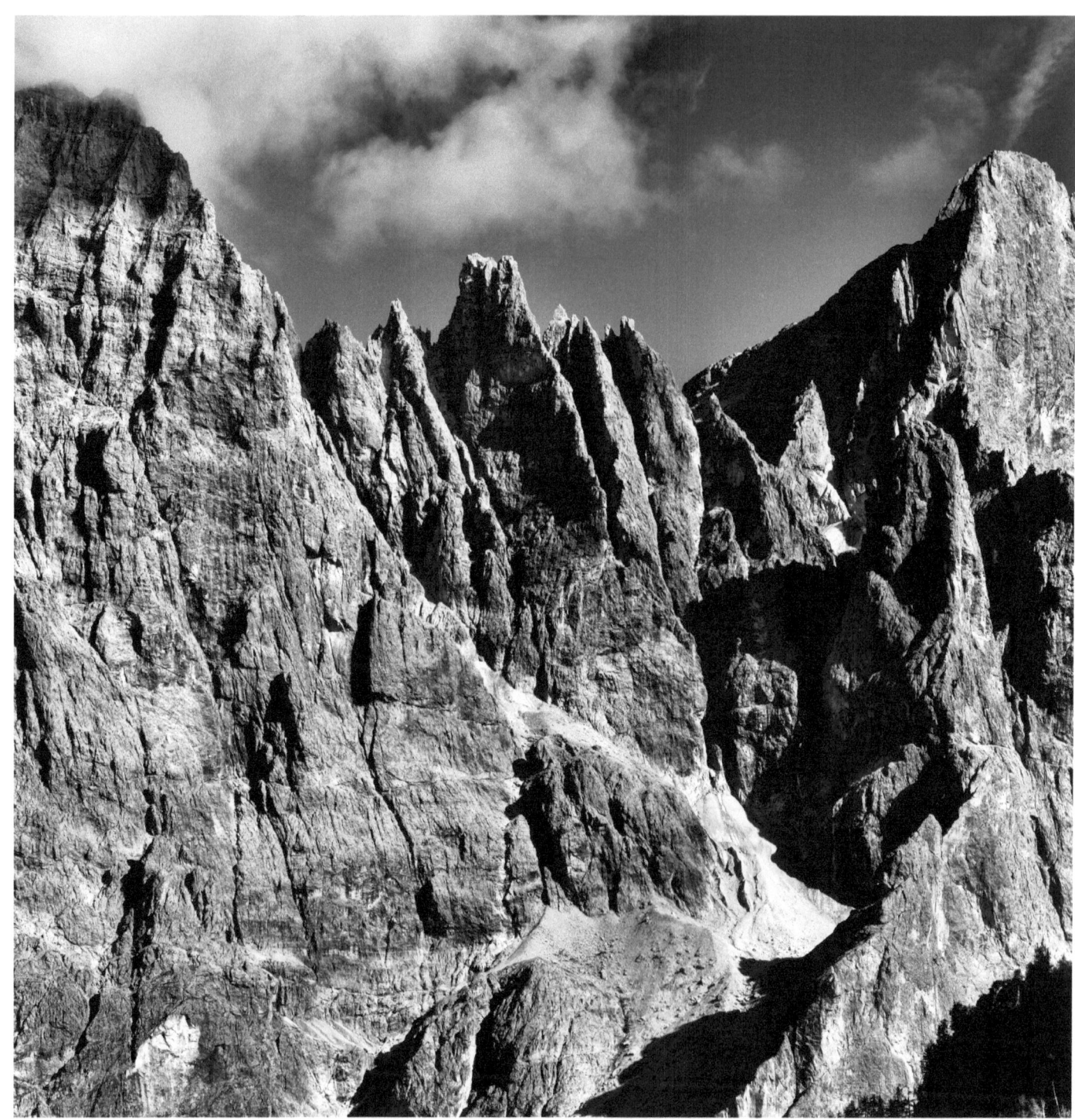
Pale di San Martino

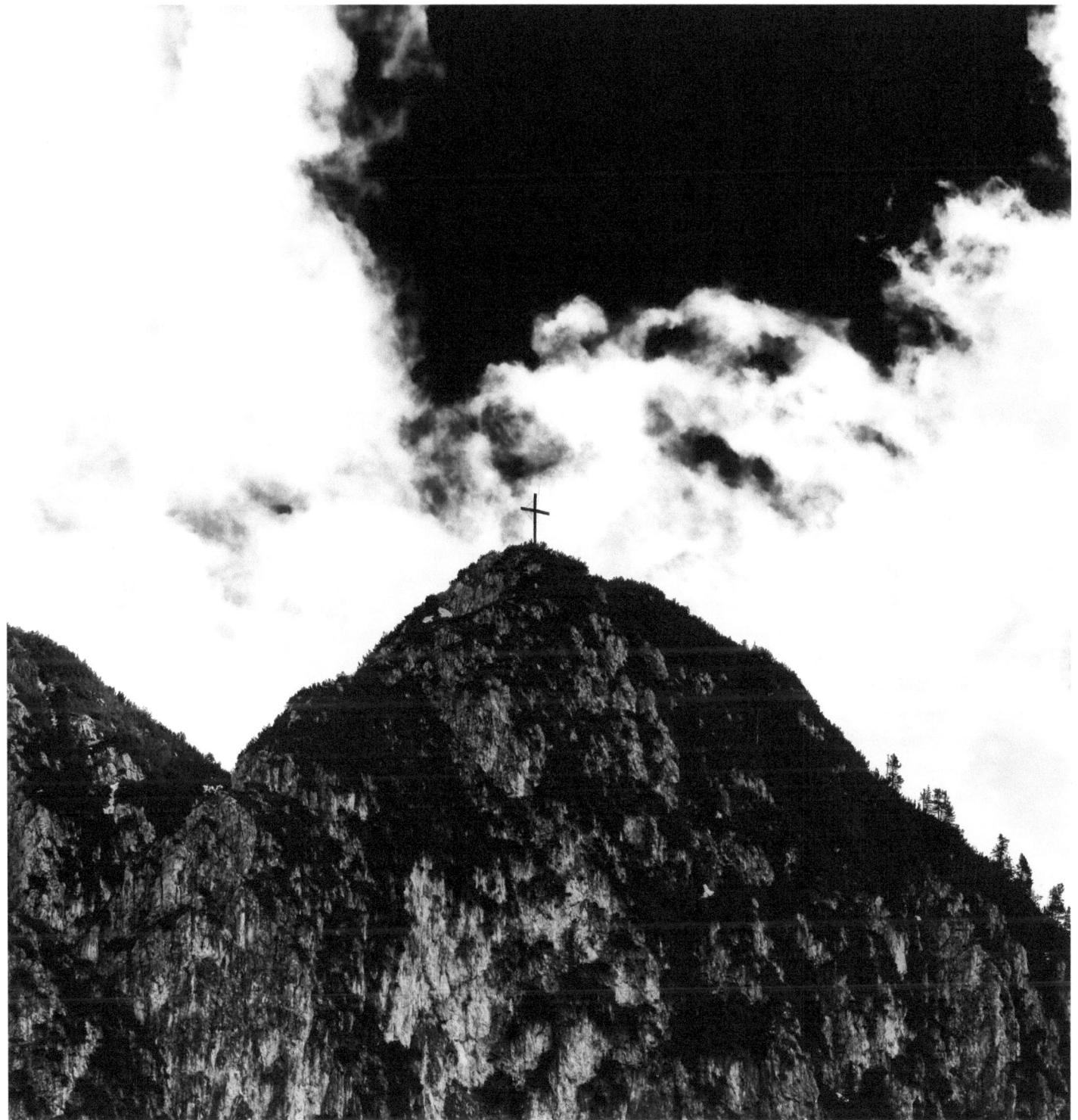
Petz

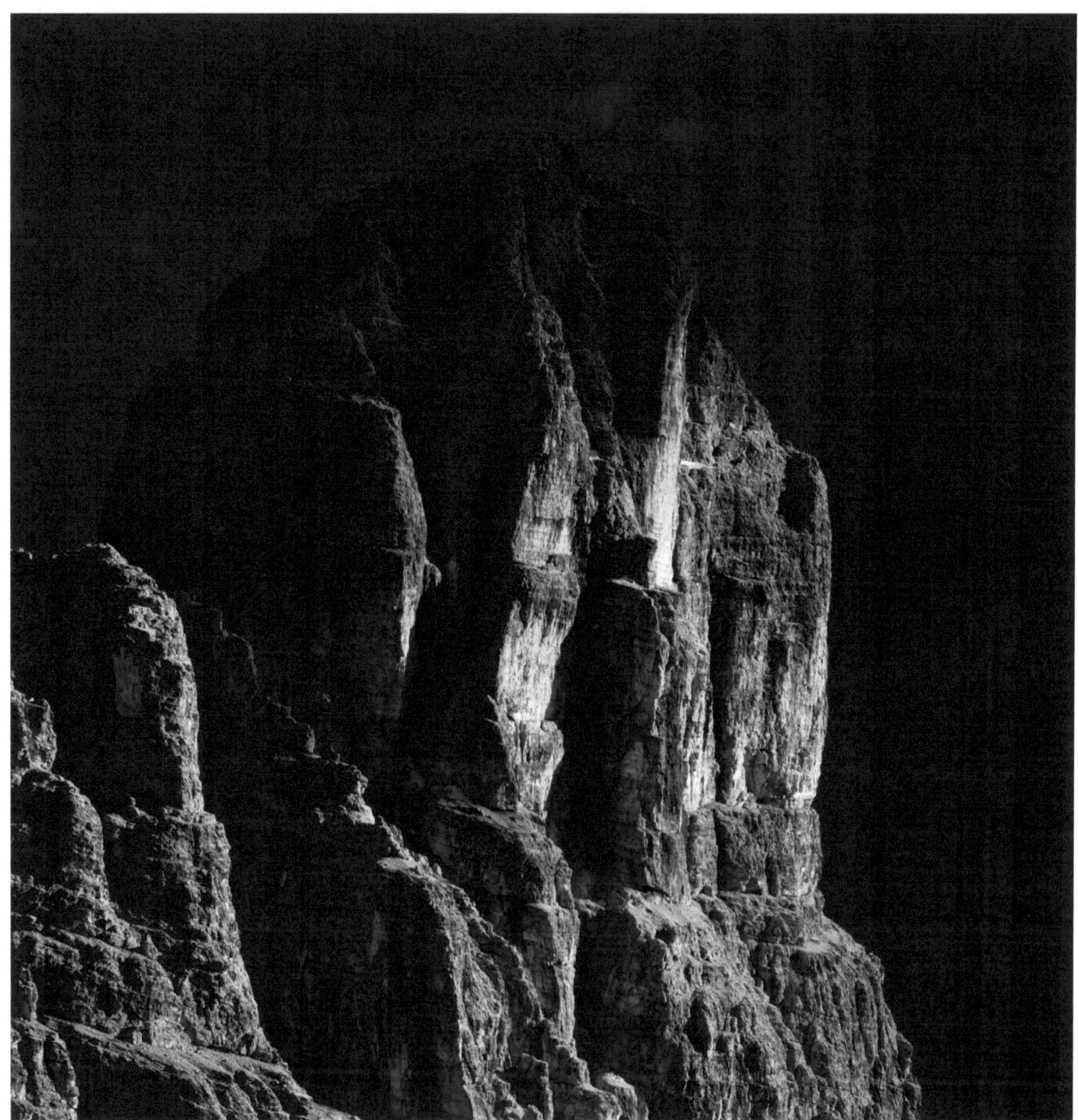

Piana

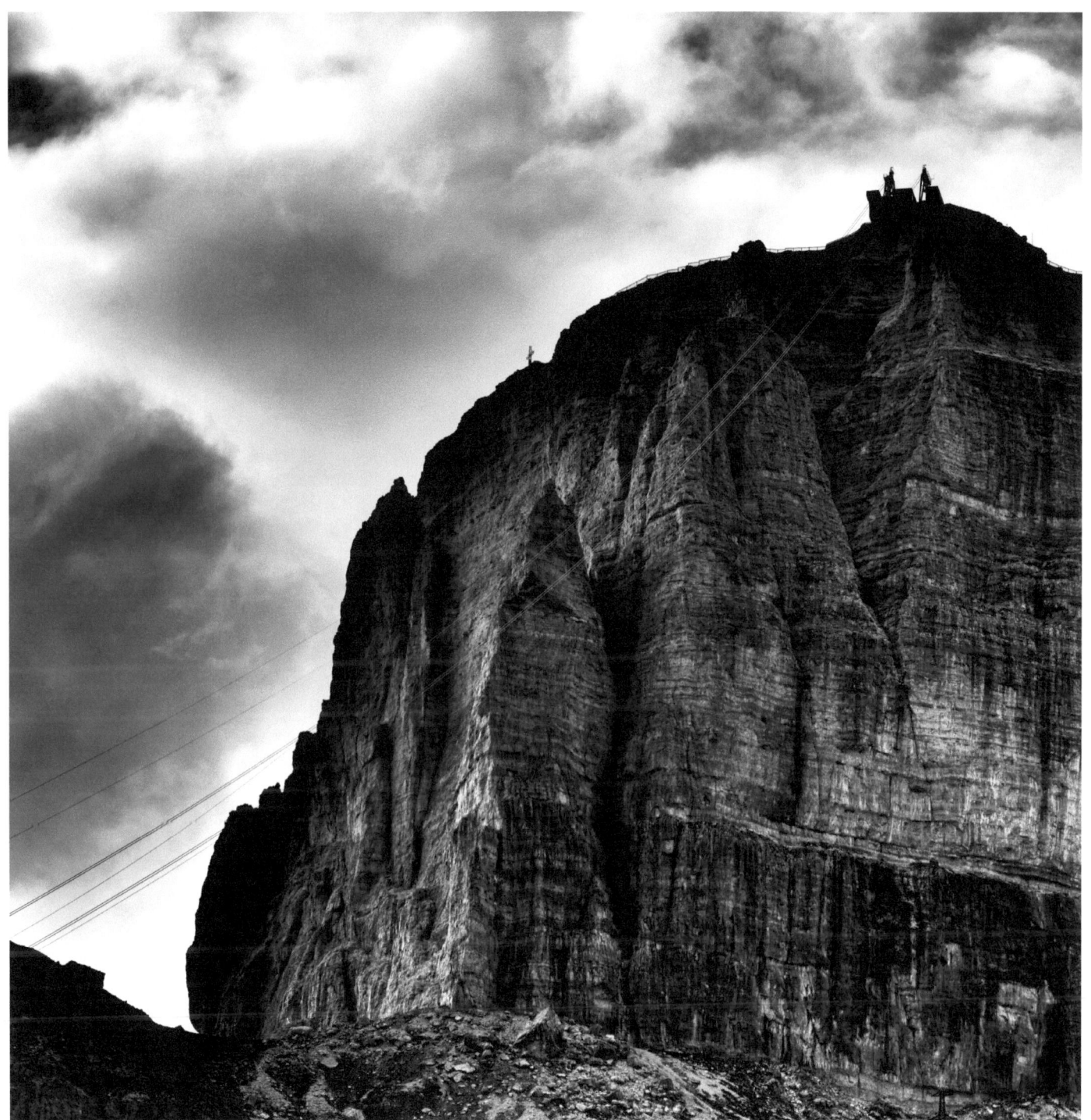

Piz Boè

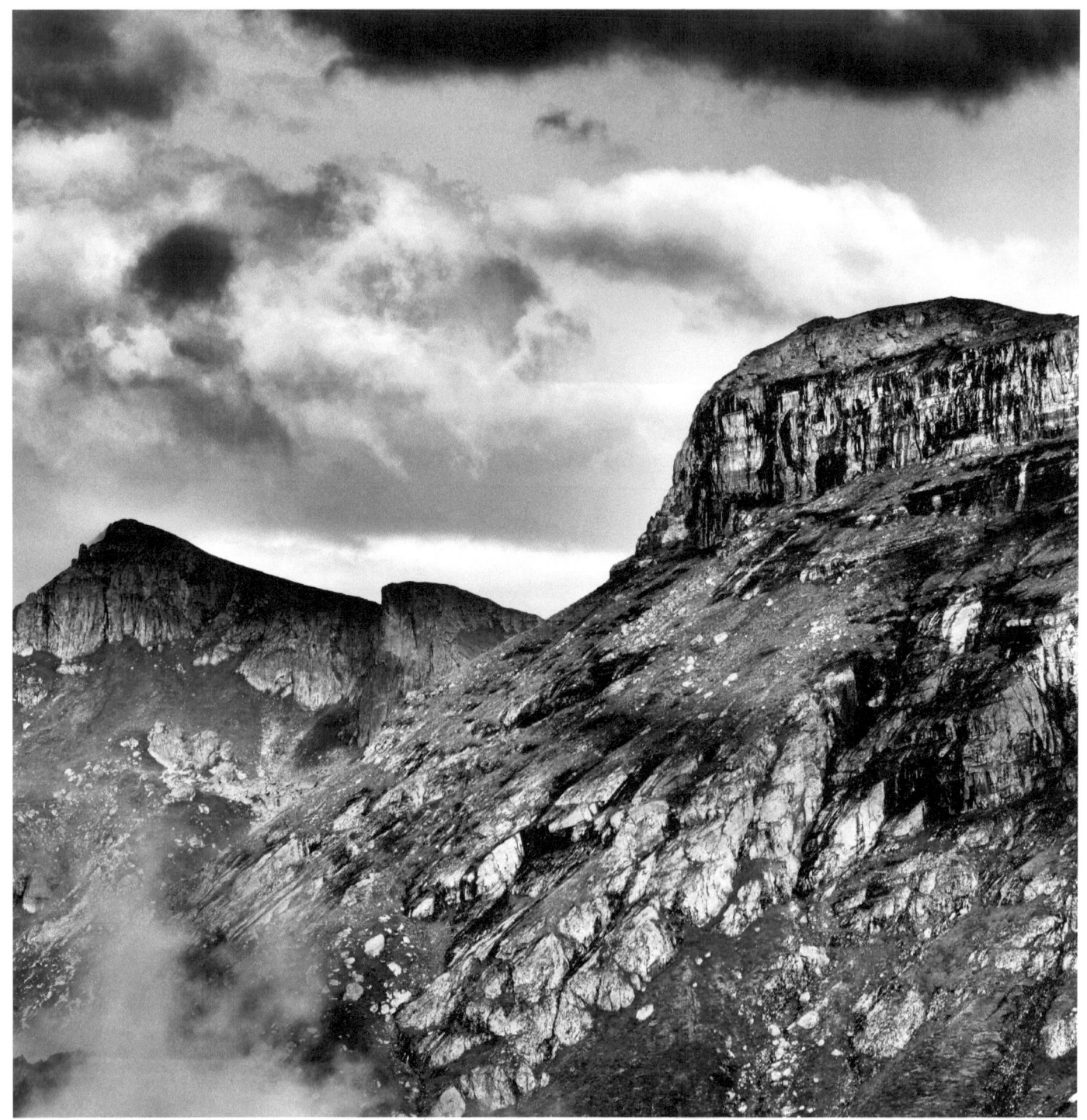
Pordoi

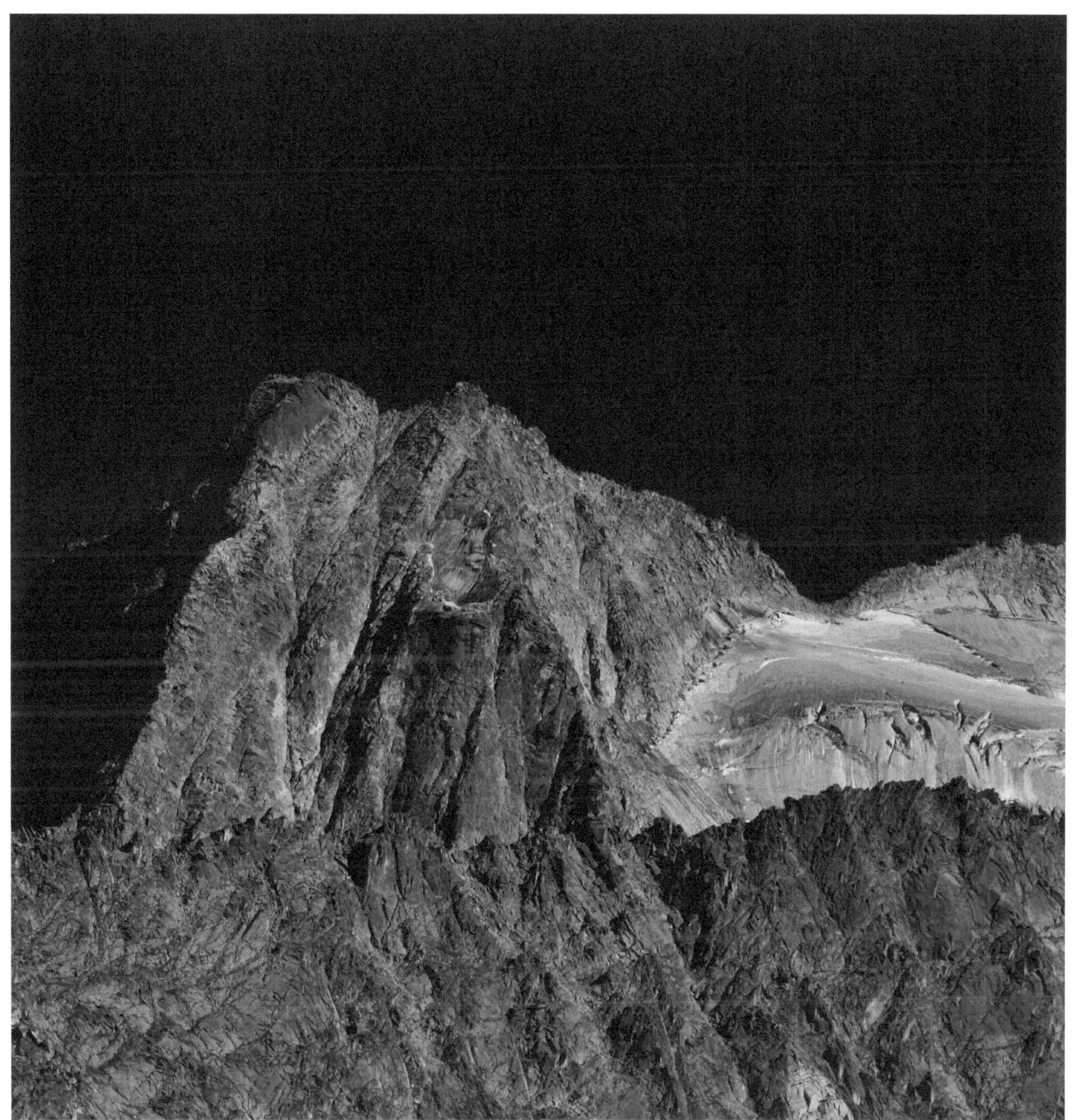
Presanella

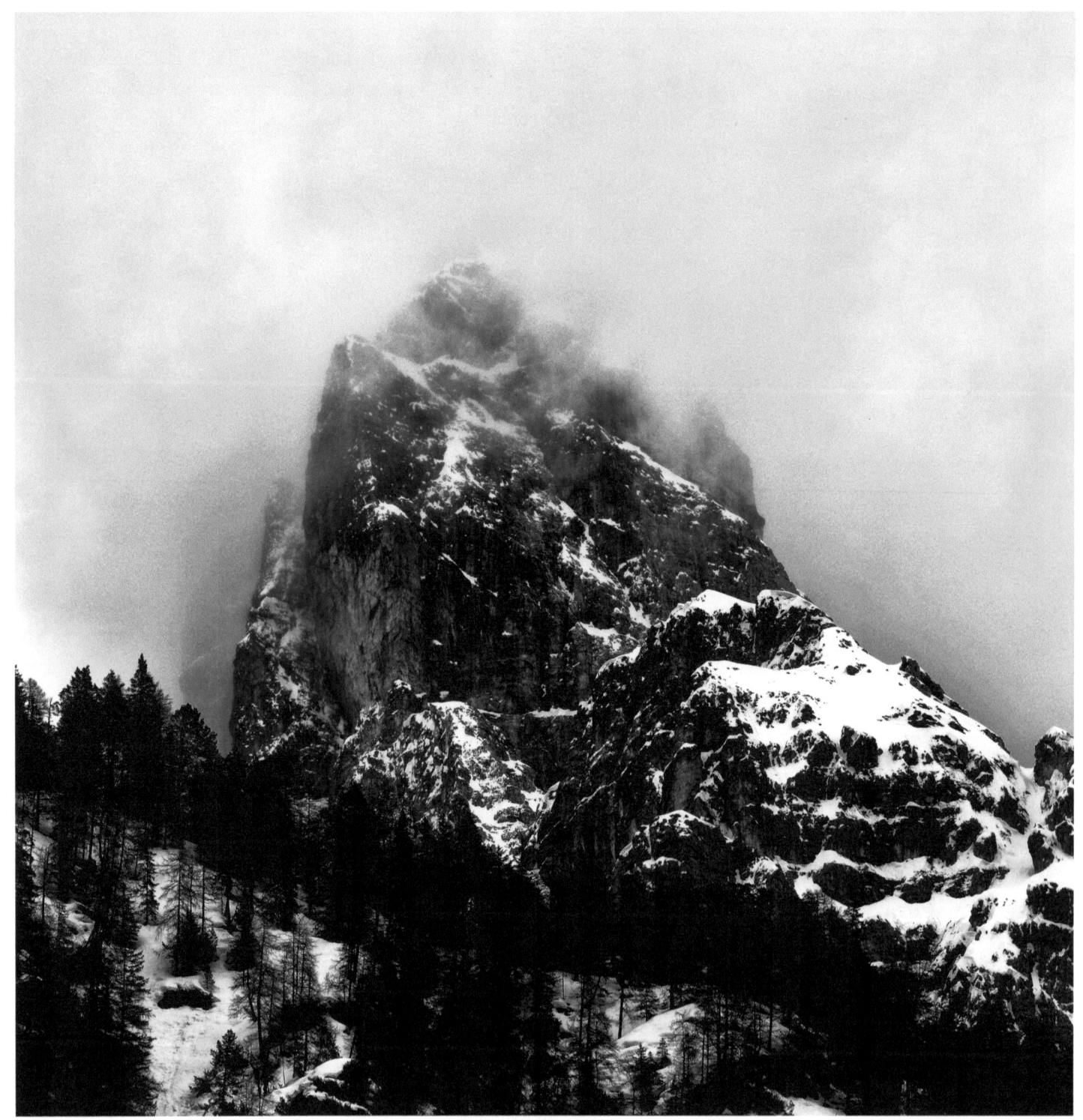

Rocca dei Baranci

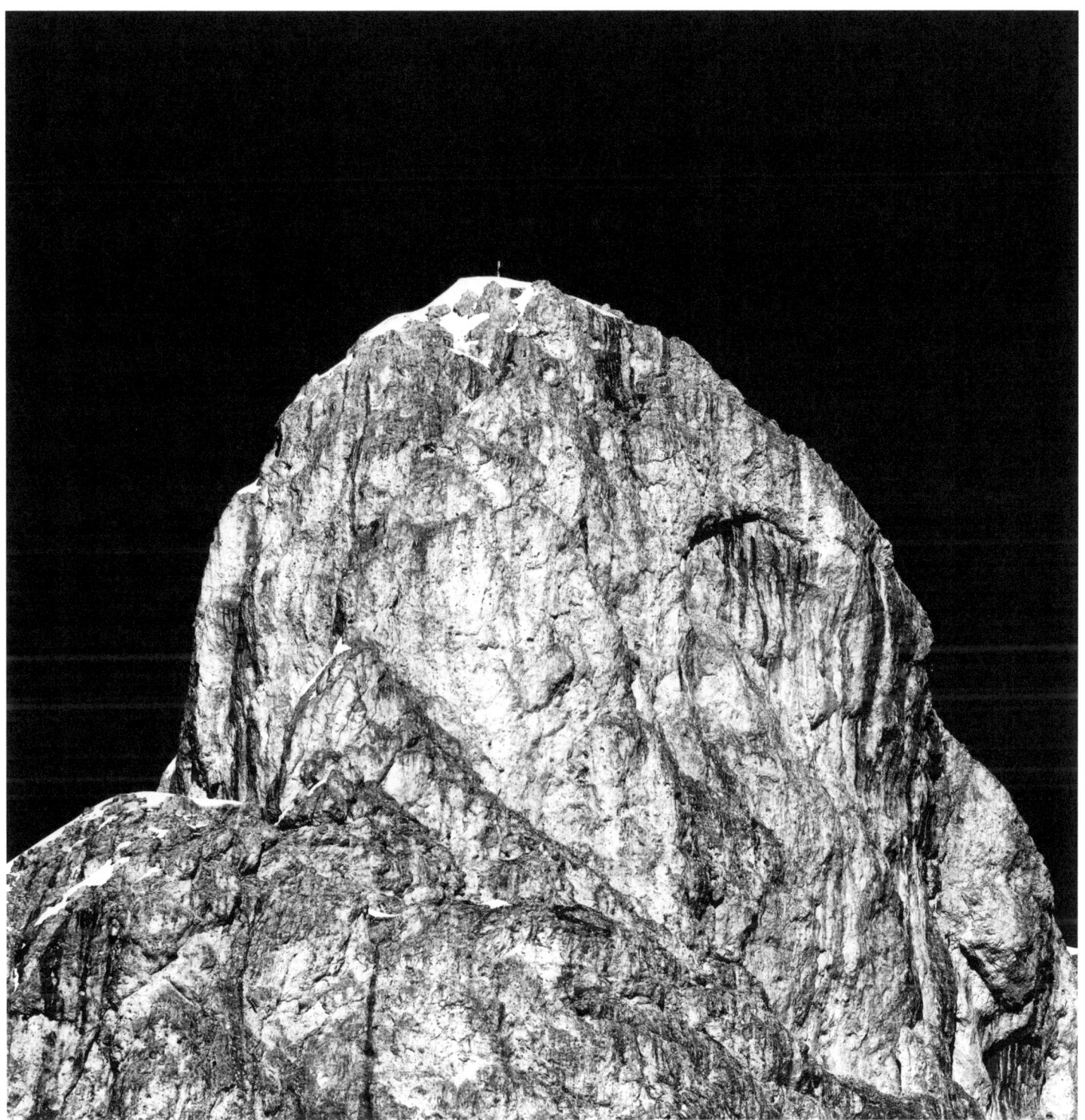

Sasso del Signore

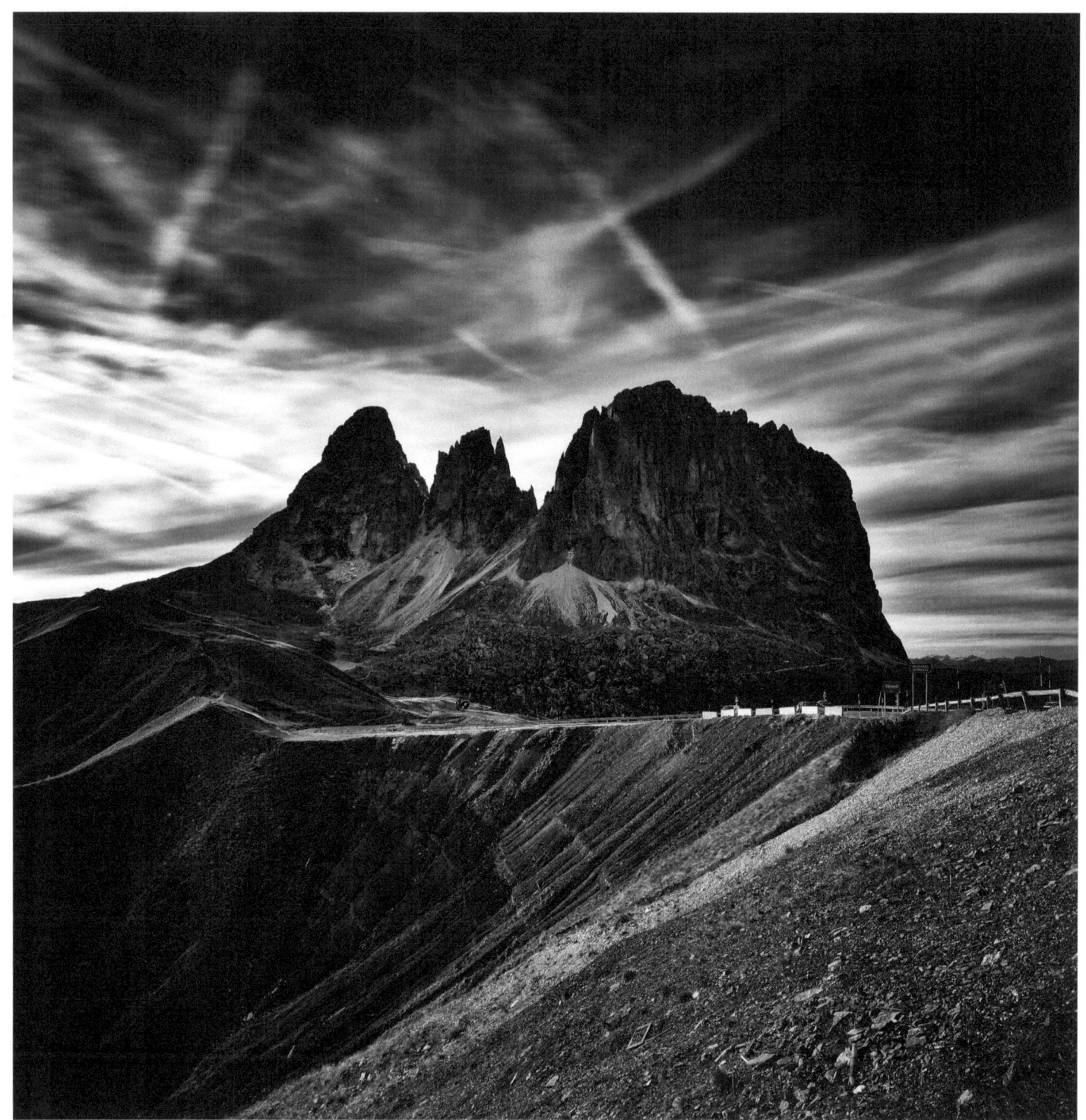
Sassopiatto - Sassolungo

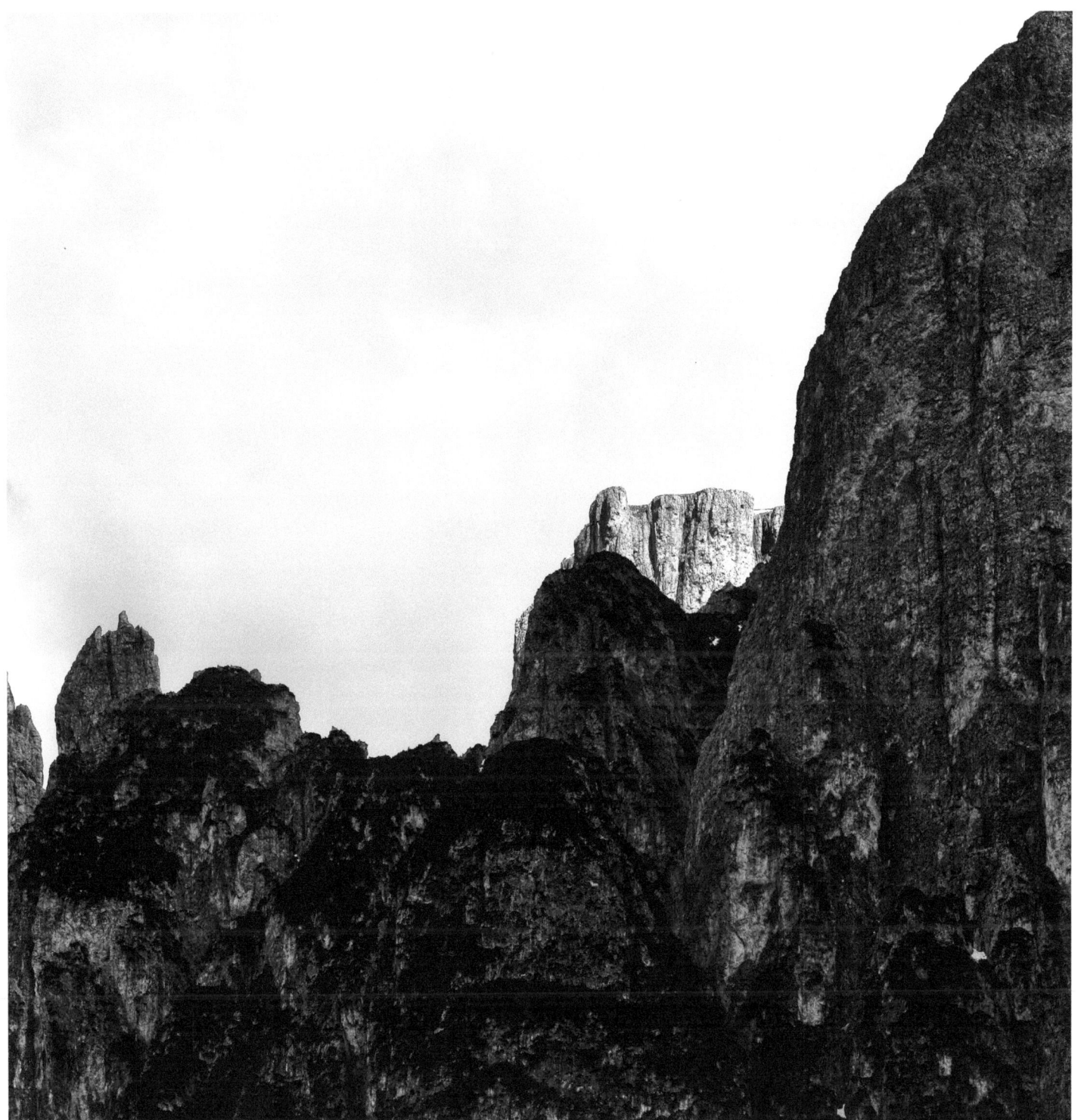

Sciliar

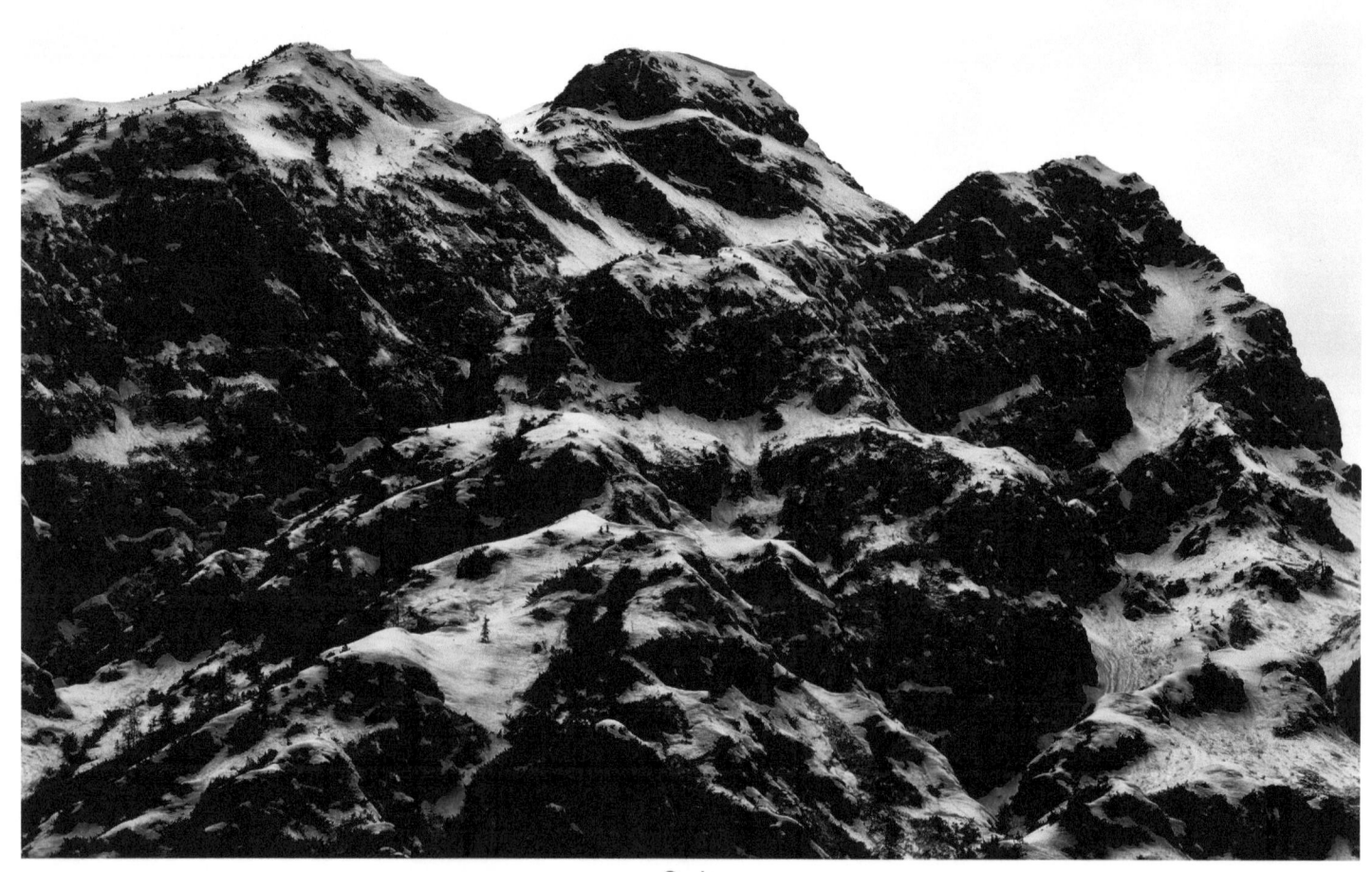

Serla

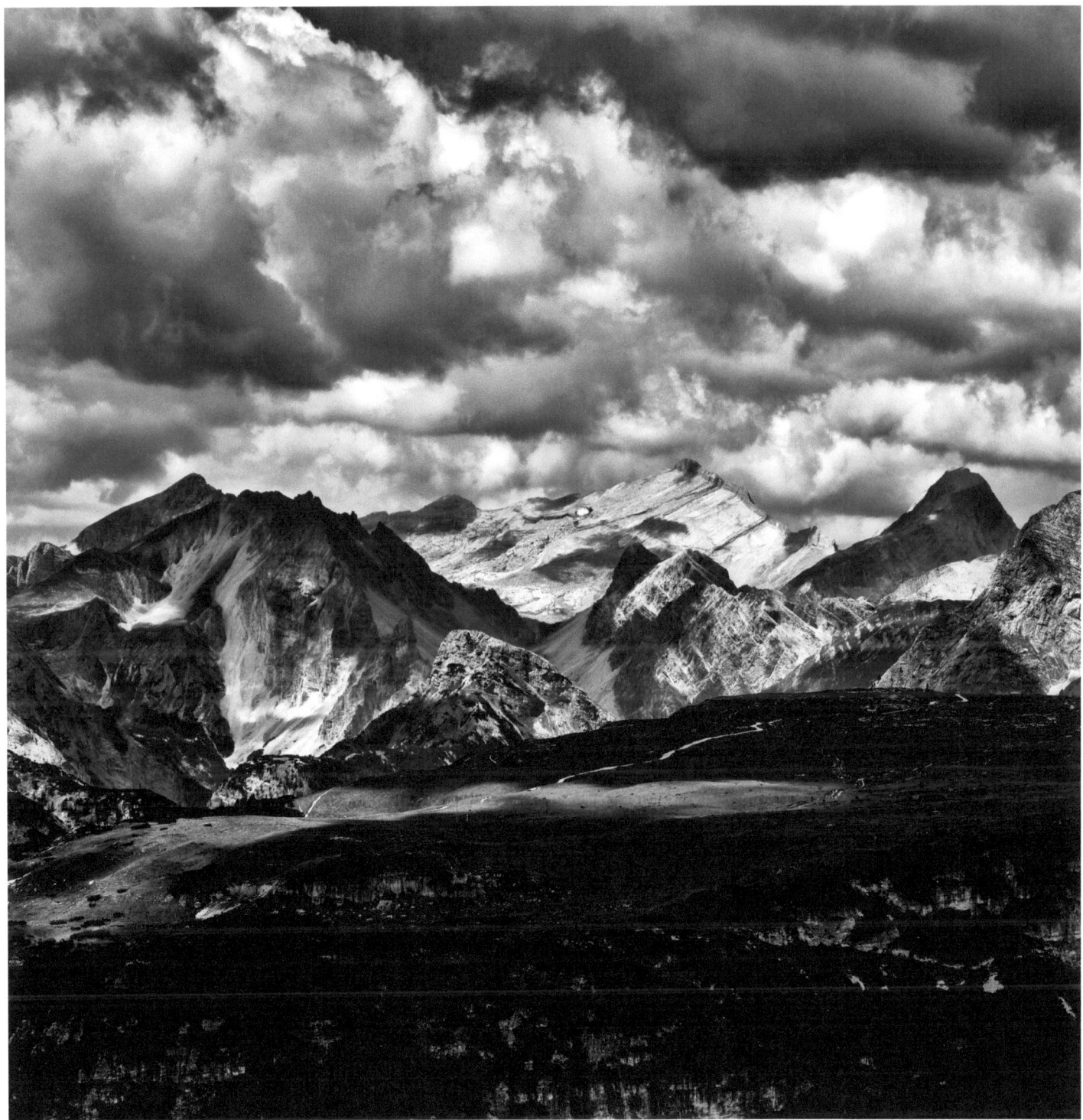
Sorapiss

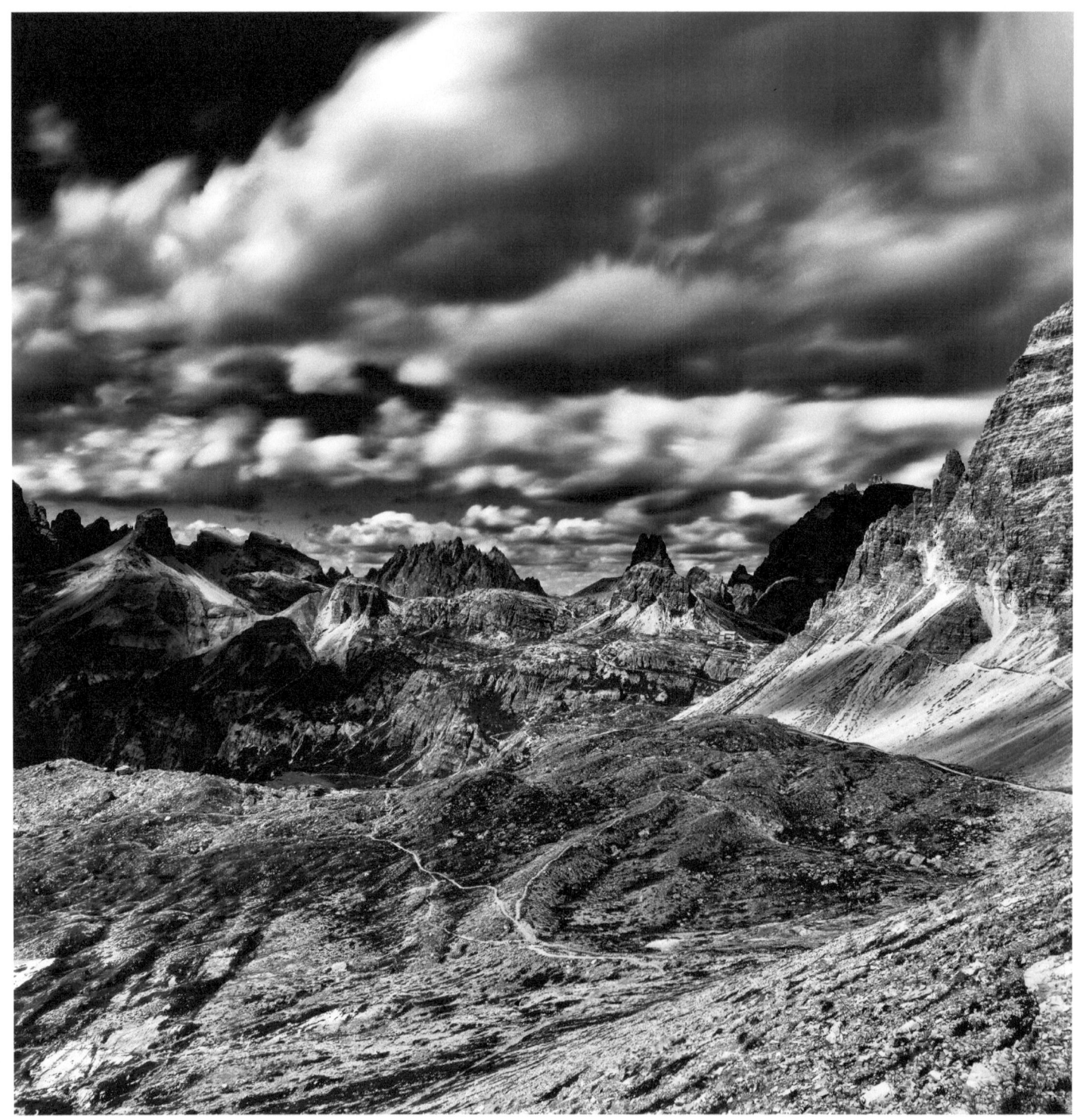
Torre dei Scarperi - Croda dei Baranci - Torre di Toblin

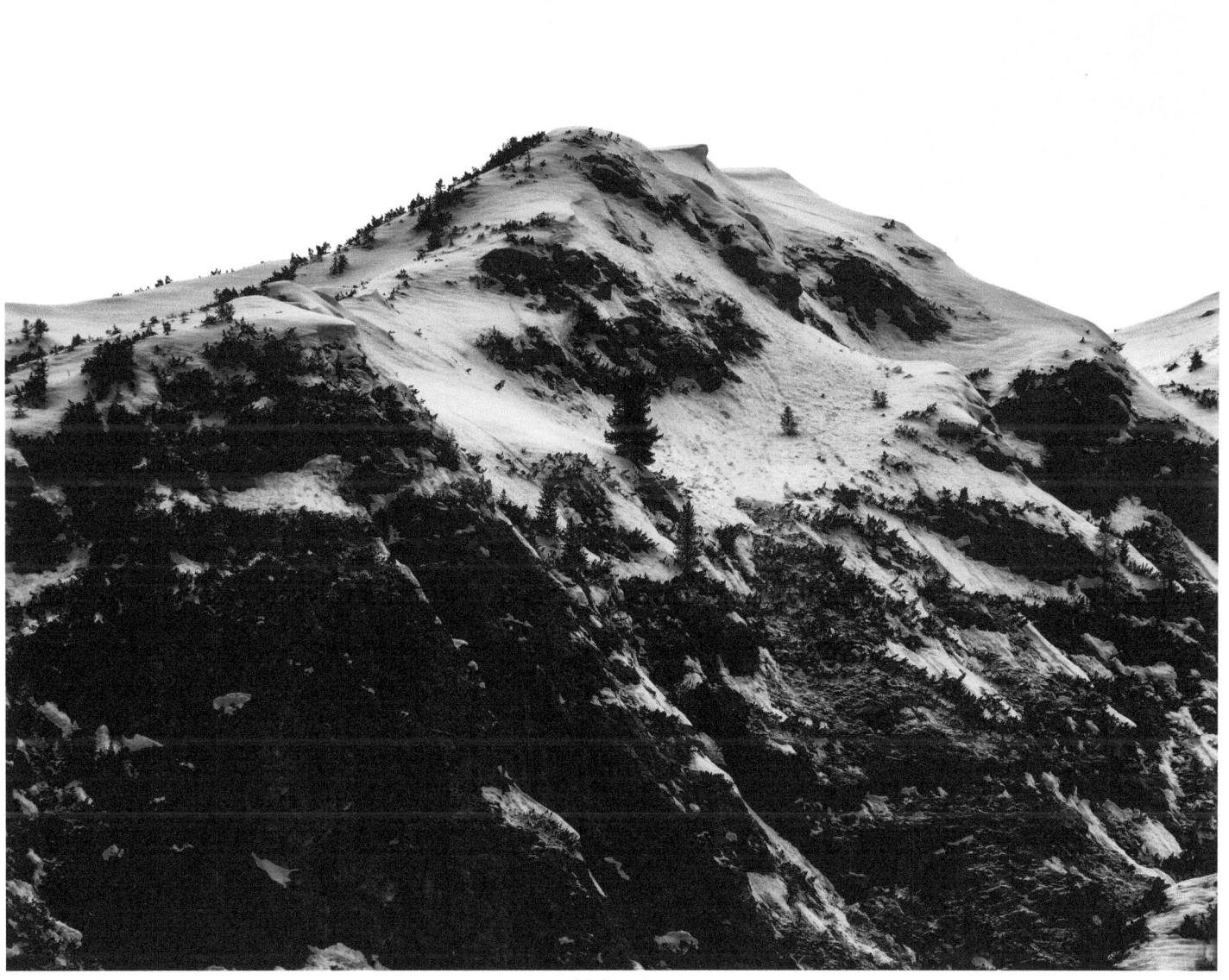

Vallandro

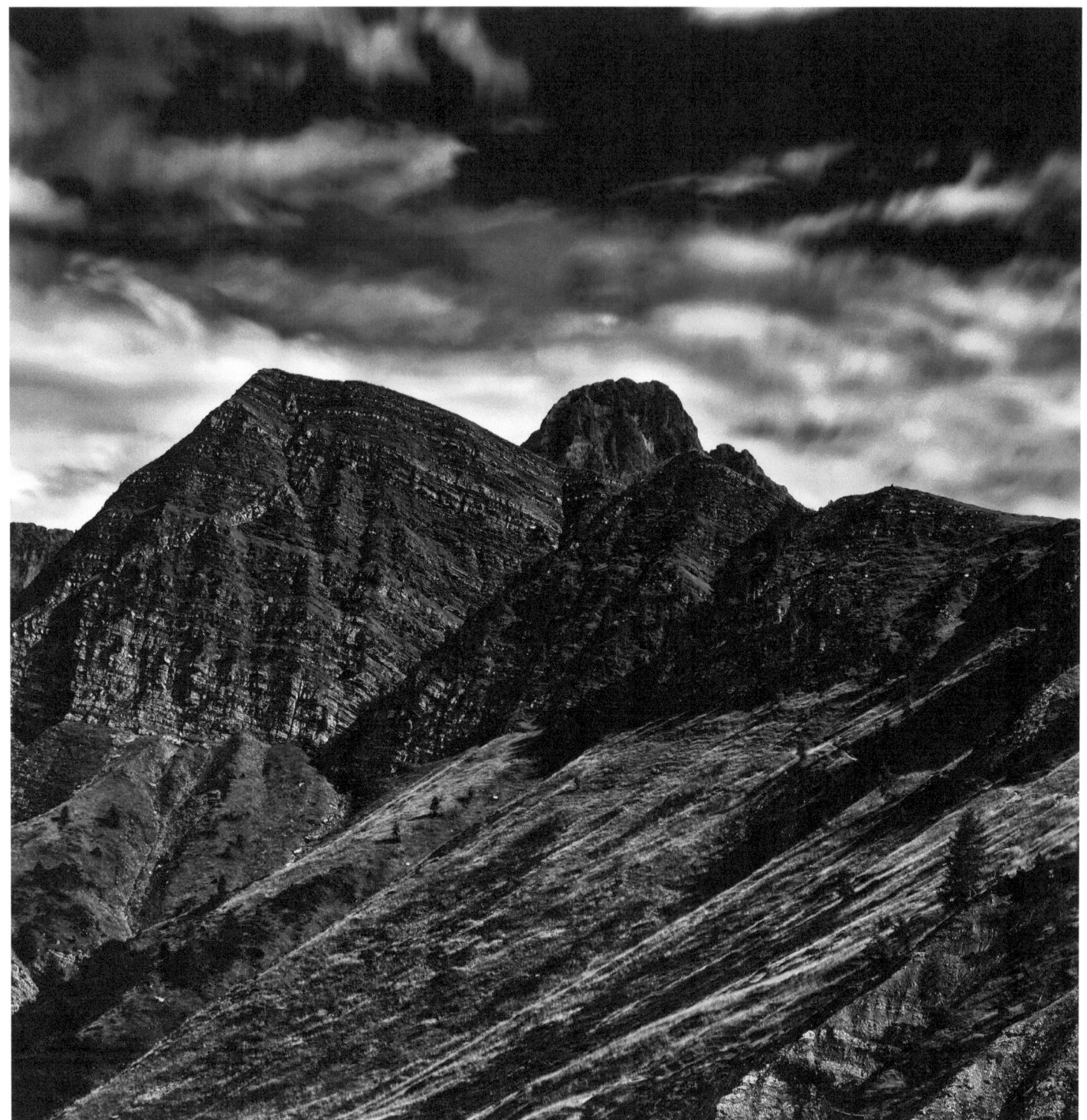
Valles

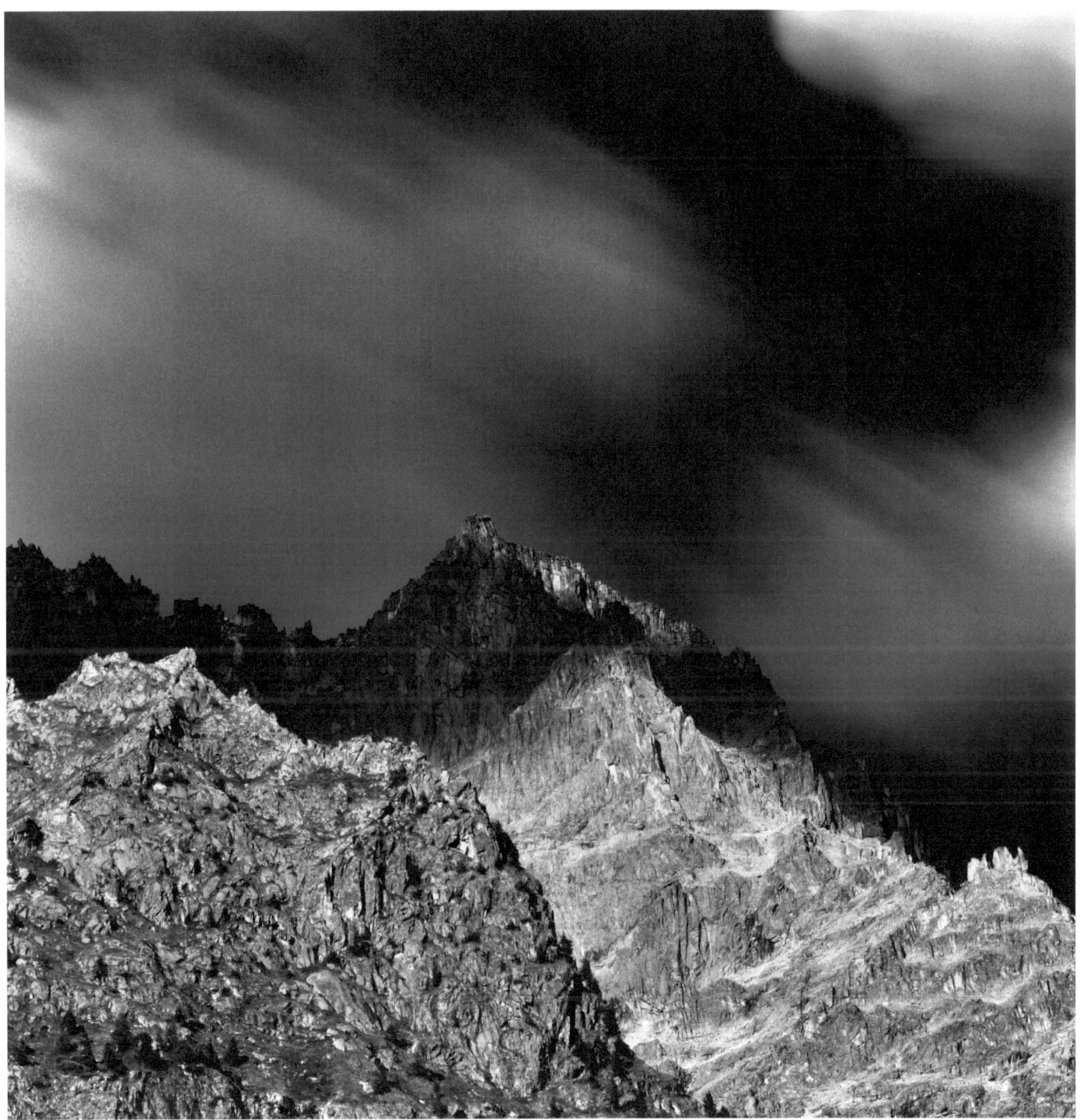

Adamello

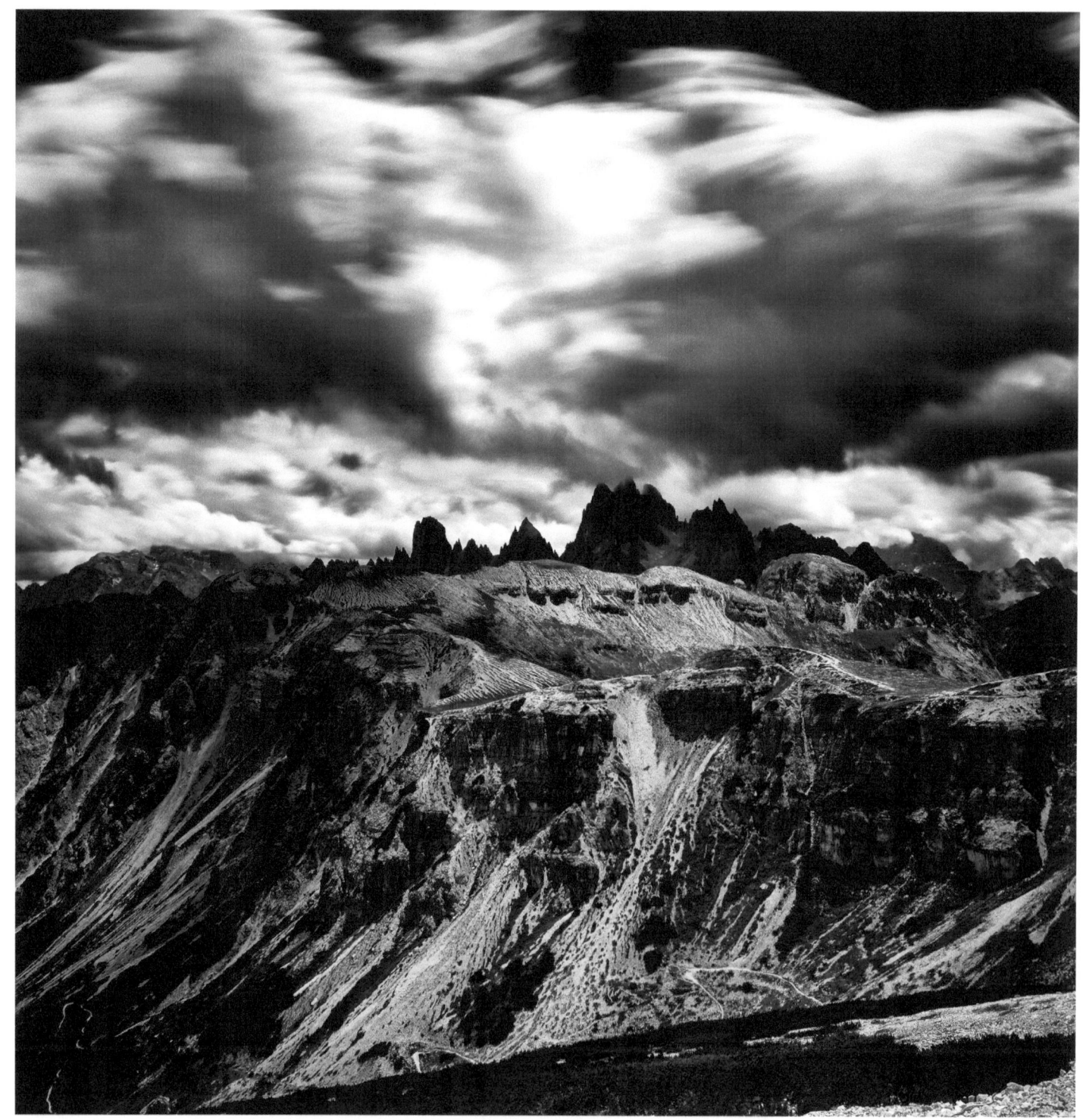
Cadini di Misurina

www.ingramcontent.com/pod-product-compliance
Lightning Source LLC
Chambersburg PA
CBHW041258180526

45172CB00003B/891